MANUAL PARA ESCRIBIR EL GUION DE TU PRIMERA PELÍCULA

Por: Adrián Pucheu

Nota legal

Segunda Edición © Adrián Pucheu , 2020 - 2023 Santo Domingo, República Dominicana. Revisión Victoria Rincón Sánchez.

ISBN: 9798648348745
Sello: Independiente
www.adrianpucheu.com

ACKNOWLEDGMENTS

THANKS TO NATE FREEMAN for helping me walk dogs in Tbilisi and Jennifer Price Greenfield for her excellent translation work. Thanks, too, to Ben and Penny Freeman for giving me such amazing hugs upon my returns home. And thanks to Heidi, who taught me what a lucky thing it is to be a dog person.

I would not have been able to write this book without the people in Georgia who shared their experiences and their resolve with me. Particular gratitude goes to Khvicha Maglakelidze, Ketevan Machavariani, and Azmat Tkabladze.

The generous Chancellor's Grant for Faculty Research at Rutgers–Camden and the Rutgers Research Council funded my travel to Georgia. I am so appreciative of their ongoing support.

I've had the incredible fortune to be edited by Kathy Pories at Algonquin for almost two decades. A good editor helps you get your words to where they were trying to go. A great editor opens up new directions for them. Kathy is a great editor, and her work makes mine possible.

Finally, this book is for JB, who has, in fact, been the force behind all of them.

Índice

Introducción

E ste libro esta dedicado a todas aquellas personas que no tienen experiencia previa en el mundo del cine. En él, explicaré los conceptos de escritura y formato de una manera sencilla abordando cada uno de los elementos que conforman un guion de película, ya sea largometraje o cortometraje.

En primer lugar, instruiré de forma comprensiva el proceso de desarrollo de una idea, ya sea para guiones, videos musicales o comerciales y enseñaré a identificar cuándo la misma es adecuada para un largometraje o un cortometraje.

A continuación, me centraré en el tema de la generación de ideas para videos musicales, y posteriormente profundizaré en cómo construir una buena idea que sea aplicable a cualquier otro tipo de proyecto. También abordaré el tema de la creación de personajes y el desarrollo de escenas, enseñando cómo escribirlas de manera que puedan ser filmadas sin problemas de guion.

En este manual, explicaré el formato de guion, así como las diferentes estructuras y marcos temporales con los que podrán trabajar. Al final del mismo, encontrarán un capítulo especialmente dedicado a los escritores o realizadores que están en el proceso de escribir su primera película. Ahí, abordaré cómo hacer una película comercial o cómo obtener financiamiento para un proyecto independiente. También compartiré consejos que he aplicado a lo largo de mi carrera como realizador y cineasta.

Escribo este libro desde mi perspectiva como realizador y cineasta, con experiencia en dirección y producción cinematográfica. Mi objetivo principal es brindar ayuda y orientación a aquellas personas que desean adentrarse en el apasionante mundo del cine.

El guion

El guion es simplemente una guía que permite al director o realizador comprender la historia para su rodaje. Del mismo modo, un actor o actriz debe entenderlo para poder construir y representar su personaje de manera adecuada. Por esta razón, existen reglas básicas de escritura que facilitan el trabajo del equipo de producción de la película o cortometraje una vez que lo han leído.

Es fundamental que las personas que deseen plasmar una idea aprendan a distinguir si ésta es apropiada para un cortometraje o un largometraje. También es importante considerar en cuál género se enmarca su historia o si involucra una mezcla de géneros. Los géneros cinematográficos suelen seguir ciertos códigos narrativos, que, aunque un poco más avanzados, son importantes de conocer.

Si bien existen múltiples métodos para escribir un guion, es común escuchar que ningún manual o libro puede convertir automáticamente a alguien en un buen guionista. Personalmente, creo que aquellos que desean aprender de estos manuales, buscan entender qué es lo que deben hacer, pero luego, todo dependerá de su habilidad y creatividad para convertirse en buenos guionistas. Cada individuo tiene su propio estilo para contar historias y puede tener ideas que varían en su calidad y persuasión.

Este manual de guion se enfocará en permitirles comprender lo que se debe y no se debe hacer al momento de escribir para un audiovisual, sin necesidad de tener conocimientos previos en la materia.

La idea

La idea es el primer paso fundamental en la creación de un guion o la narración de una historia. Esta idea puede surgir de nuestra propia inspiración o a partir de algo que observamos o escuchamos y que deseamos convertir en una película o en un producto audiovisual.

Cuando una persona se enfrenta por primera vez a escribir un guion utilizando programas como: *Celtx*® o *Final Draft*®, y se encuentra con una página en blanco, puede sentirse frustrada si no tiene una idea previa, ya que no sabrá por dónde empezar. Por lo tanto, lo primero que debemos hacer es pensar en una idea o en un evento que haya ocurrido o que nos resulte interesante contar.

A veces, confundimos tener una idea con tener el concepto de un tema. Podemos creer que hacer una película sobre la segunda guerra mundial, el corona-virus o el béisbol es tener una idea para una película, pero en realidad, eso solo se refiere a un tema, que luego puede no ser el enfoque real de la historia en nuestro guion y podría convertirse simplemente en el contexto o el entorno de la misma.

Por ejemplo, podemos tener una historia sobre un personaje que logra superar obstáculos en la vida, y el tema central de la película es "la superación". Aunque la historia se desarrolle en el mundo del béisbol, el béisbol no es el tema principal de la película, sino más bien el vehículo a través del cual exploramos el tema de la superación. Por esta razón, las ideas deben tener ciertos elementos distintivos para que las identifiquemos como ideas en lugar de simples temas.

¿Mi idea es para largo o para corto?

La pregunta fundamental al comenzar en el mundo de la escritura es: ¿mi idea apta para un largometraje o un cortometraje? Esta es una cuestión recurrente y evitar el error de no identificar adecuadamente la duración de tu idea es crucial. Si no tienes claridad sobre si tu idea se adapta mejor a un largometraje o un cortometraje, es probable que termines con un guion inconcluso, lo cual es bastante común.

Para responder esta incógnita, deberás explorar las seis preguntas esenciales que te ayudarán a definir tu idea: **¿Qué?, ¿Quién?, ¿Cómo?, ¿Cuándo?, ¿Dónde?, y ¿Por qué?**. Si logras responder estas seis preguntas; en las que profundizaremos más adelante; podrás determinar si tu idea es adecuada para un largometraje o un mediometraje, ya que necesitarás tiempo para desarrollar la historia y su conflicto. Si tu idea se reduce a una situación o una anécdota, es más apropiada para un cortometraje.

En una estructura clásica; que se explicará detalladamente posteriormente en este manual; se utilizan diferentes elementos para que la historia fluya. Estos elementos incluyen tres actos, puntos de giro y acciones que modifican la dirección de la historia. Ahora bien, este tipo de estructura no se aplicaría adecuadamente a un cortometraje, ya que faltarían elementos para desarrollarla de manera efectiva.

Un cortometraje tiene una estructura más simple, que consta de un planteamiento de un objetivo, un punto de giro y una resolución. Por lo general, los cortometrajes establecen desde el principio lo que el personaje busca, luego presentan una acción que sorprende al espectador, similar a un punto de giro en la estructura clásica del guion, y finalmente concluyen con una resolución. Es cierto que algunos cortometrajes pueden resumir y simplificar una estructura de tres actos, pero esto solo es viable si tienen la duración adecuada para ello.

Para tener una referencia de las duraciones, los cortometrajes suelen oscilar entre 2, y 30 minutos, con excepción de lo que se llama el *"film minuto"* que tiene una duración de un minuto como máximo.

Los mediometrajes abarcan de 30 a 60 minutos, mientras que los largometrajes tienen una duración de 60 minutos en adelante. Es cierto que, teóricamente, podríamos dividir la estructura de un cortometraje de 30 minutos en tres actos de 10 minutos cada uno, siguiendo la estructura clásica de guion. Sin embargo, en la práctica, un cortometraje de 30 minutos es bastante largo y no suele ser la norma. En festivales y concursos, la mayoría de los cortometrajes tienden a tener una duración más corta, generalmente entre 10 y 15 minutos.

Debido a este límite de duración promedio, es importante considerar que la estructura de un cortometraje debe ser más concreta y específica. Los cortometrajes más exitosos a menudo logran contar historias completas y efectivas en este tiempo limitado, lo que requiere una narrativa más enfocada y una economía de elementos narrativos.

Por otro lado, con el auge de las redes sociales y los formatos de video corto como *TikTok, Vine, Instagram Stories* y similares, se ha creado una subcategoría de metrajes aún más breves. Estos podrían considerarse dentro de la categoría de *film minutos* o incluso dar lugar a una nueva categoría en la que se cuentan historias extremadamente breves y efectivas en unos pocos segundos o minutos. Adaptar la narrativa a estos formatos implica un enfoque aún más condensado y creativo.

En resumen, es importante adecuar la estructura y el enfoque narrativo de un cortometraje según su duración prevista y su contexto de presentación, ya sea en festivales, redes sociales u otros medios. Cada duración tiene sus propias demandas y oportunidades creativas.

Si incluimos esas categorías dentro de la estructura básica de: objetivo + punto de giro + resolución, entonces veremos que en cada video corto se aplicaría la misma estructura. Para profundizar un poco más en los conceptos de dicho esquema, tenemos que:

Objetivo: lo que nuestro protagonista desea conseguir.

Punto de giro: es una acción o acontecimiento dentro de una escena que cambia el rumbo de la historia.

Resolución: es el resultado del objetivo del personaje, que puede lograrlo o no.

Los cortometrajes se caracterizan por dejarnos una sorpresa, mensaje o enseñanza, al menos los más clásicos. No quiero adentrarme en los cortometrajes más experimentales, ya que el propósito de este libro es que aprendan a dar sus primeros pasos antes de avanzar. Si se logra dominar lo básico, se podrá experimentar con cortometrajes más complejos sin depender de una estructura básica y basándose en su propia creatividad.

Para explicar cómo diferenciar una idea para un cortometraje de la de un largometraje de la forma más básica y simple posible, sería imaginando que para el cortometraje se cuenta un chiste, y para el largometraje se cuenta un cuento. Si la idea que tienen se presta para contar una situación, algo que les ocurrió, una experiencia o un chiste, entonces es apta para un cortometraje.

Si se desea contar la historia de una persona con diferentes matices, la travesía de alguien o cómo una persona logró algo, lo más adecuado sería hacerlo en un largometraje o mediometraje. Es importante recordar que una vez que se sepa cómo aplicar estos conceptos, se podrá adaptar la idea a cualquier duración, pero primero se debe conocer la estructura clásica para saber cómo reducirla.

Existen elementos que se podrían obviar al contar una historia en un cortometraje y que si se incluirían en un largometraje, como subtramas y momentos de inflexión que complican el objetivo. Teóricamente, podríamos narrar una historia concreta en un cortometraje, pero no sería lo más sencillo. Aunque parezca sorprendente, es más fácil contar una historia larga en un largometraje que una historia breve en un cortometraje, ya que no podemos permitirnos errores; de ahí que haya pocos cortometrajes de calidad. Cada minuto adicional se nota de manera significativa.

En una película de largometraje, es posible incluir momentos de "descanso" en los que no sucede gran cosa, lo que facilita la experiencia del espectador. En cambio, en un cortometraje, debemos aprovechar cada minuto de manera eficaz si queremos contar una historia de manera efectiva.

Idea para un video musical / Videoclip

En el caso de los videos musicales, podemos emplear la misma estructura que en un cortometraje. Sin embargo, debemos tener presente que el tiempo disponible se verá limitado por la presencia del artista que interpreta la canción, lo que nos dará menos tiempo para contar una historia completa. Por tanto, es crucial que el elemento de sorpresa funcione eficazmente.

La estructura para un video musical podría seguir esta secuencia:

Personaje principal: El protagonista del video musical.

Objetivo: Puede estar relacionado con la letra de la canción o simplemente con el título de la canción.

Punto de giro: Un acontecimiento que cause el elemento sorpresa.

Resolución: La conclusión de la acción que se desarrolle en el video musical.

Esta estructura nos ayudará a contar una historia de manera efectiva en un tiempo limitado y a mantener la atención del espectador a lo largo del video musical.

En los videos musicales, efectivamente, existe una gran libertad para experimentar y llevar a cabo ideas creativas sin restricciones, ya que el formato y la narración son flexibles. Sin embargo, un consejo valioso es evitar la representación literal de lo que dice la letra de la canción en imágenes, ya que esto puede resultar en un video musical poco interesante.

En cambio, se recomienda interpretar la letra de la canción y adaptarla a una historia que no sea literal, o utilizar el tema de la canción o su título como concepto para desarrollar algo artístico y creativo en torno a él. Esto permitirá que el video musical sea más intrigante y único, al tiempo que mantendrá la atención del espectador y ofrecerá una experiencia visual y auditiva más enriquecedora.

El Tagline

Es importante distinguir entre la "idea" y el *tagline*. El *tagline* se refiere a una frase de venta o un eslogan que tiene el propósito de llamar la atención y está relacionado con el tema de la historia o película. Sin embargo, no necesariamente revela de qué trata la película en detalle. Por esta razón, se utiliza principalmente con fines de marketing y promoción de la película, y a menudo se encuentra en el póster de la misma. El *tagline* es una herramienta efectiva para atraer al público y generar interés sin revelar demasiado sobre la trama en sí.

El *logline*

E l *logline* es una herramienta crucial para resumir la historia de una película en menos de tres líneas. Se puede imaginar como si estuvieras conversando con un amigo y quisieras contarle de qué trata una película que viste. El *logline* captura la esencia de "¿qué pasa?" en la película, sin entrar en detalles sobre "cómo pasa", "por qué pasa" o cómo termina la historia.

Es importante tener en cuenta que no todos tienen la misma habilidad para contar historias o expresarse de manera efectiva. Por eso, existen pautas que nos ayudan a expresar nuestro *logline* o idea de la película de manera clara y comprensible. Es fundamental entender que el *logline* y la idea no son lo mismo; el *logline* es una parte de la idea, pero la idea en sí misma no constituye un *logline*.

Storyline

E l *storyline* es una herramienta intermedia entre el *logline* y una sinopsis más extensa. Generalmente consta de alrededor de cinco líneas en promedio, incluye elementos adicionales y se divide la historia en tres etapas: el planteamiento o inicio, el desarrollo o nudo, y el desenlace o conclusión.

En el *storyline*, se detalla quién es el protagonista o a quién le sucede, cómo se desarrolla la historia, por qué ocurre el conflicto y cómo se resuelve. Esta descripción más detallada proporciona una visión más completa de la trama de la película sin entrar en los detalles completos de una sinopsis. Es una herramienta útil para comunicar la estructura y los eventos principales de la historia de manera más amplia que el *logline* pero aún de manera concisa.

Construcción de la idea / *Logline*

Existen seis preguntas básicas y fáciles de recordar que, al responderlas, nos permiten determinar si tenemos una idea para una historia. Este capítulo podría ser uno de los más importantes en todo el proceso, ya que tener claras las respuestas desde el inicio nos ayudará a desarrollar un buen guion más adelante.

¿Qué?
¿Quién?
¿Cómo?
¿Cuándo?
¿Dónde?
¿Por qué?

Si podemos responder estas seis preguntas, sabremos si tenemos una idea sólida para un futuro guion. Esto es aplicable a una amplia gama de formatos, incluyendo largometrajes, cortometrajes, documentales, videos musicales, entre otros.

Comenzaremos por explicar cada una de estas preguntas, desglosando la idea a través de un ejemplo de *logline* de la película **"Superman"**:

"Clark Kent utiliza sus superpoderes para frustrar el complot de Lex Luthor, quien intenta destruir la Costa Oeste."

1 – ¿Qué?

Nos preguntaremos **qué** sucede, **qué** pasa o **qué** acción le ocurre a nuestro protagonista. Aquí debemos poder aclarar de qué va la historia, inicialmente qué acción da origen o impulsa a lo que pasará.

Ejemplo: ¿Qué pasa? "Clark Kent **usa sus superpoderes, para arruinar el complot de Lex Luthor,** quien intenta destruir la Costa Oeste."

Es la acción que lleva la historia. Pensaremos en qué hace o qué objetivo tiene o qué acción debe hacer nuestro personaje ante una calamidad.

2– ¿Quién?

Para responder a la pregunta ¿Quién? en una historia, debemos identificar **a quién** le sucede O **de quién** hablamos. En general, se trata del protagonista o grupo de protagonistas de la historia.

Ejemplo: ¿A Quién? "**Clark Kent** usa sus superpoderes para arruinar el complot de Lex Luthor, quien intenta destruir la Costa Oeste."

Hasta este punto solo tenemos dos elementos: el personaje de la historia y una acción. Las siguientes dos preguntas nos responderán su motivación y la forma en que pasara, así que iremos alargando la idea. Es importante iniciar con información básica e ir agregando detalles a medida que avanzamos en la historia.

3– ¿Cómo?

Debemos preguntarnos **cómo** Sucede ese hecho. Si nuestra idea es que *Superman* salva el mundo, pasamos a preguntarnos ¿**cómo** logra salvar el mundo?, pero también, ¿porqué tiene que hacerlo?. Estas preguntas nos ayudarán a entender la motivación del personaje y la forma en que se desarrolla la historia.

Ejemplo: Como Sucede? "Clark Kent **usa sus superpoderes**, para arruinar el complot de Lex Luthor, quien intenta destruir la Costa Oeste."

4– ¿Cuándo?

Nos preguntaríamos: ¿cuándo sucede este acontecimiento? o ¿cuándo se origina el hecho que causa este acontecimiento? o simplemente podríamos responder con la época general en que ocurre este acontecimiento, si ocurre en el futuro, en el pasado, en un año específico, luego de un acontecimiento historio o dentro de un acontecimiento histórico.

Ejemplo: ¿Cuando? "Clark Kent usa sus superpoderes, para arruinar el complot de Lex Luthor, quien intenta destruir la Costa Oeste." Podríamos agregar: " **En la época actual o en 1978**", si fuera relevante dentro del conflicto.

En este caso, no es necesario incluir la época en que ocurre la historia, ya que sucede en el presente y no es una información imprescindible para el público. Sin embargo, es muy importante que los creadores de la historia sepan en qué época ocurre para mantener la coherencia de la trama.

5 – ¿Dónde?

Para poder responder la pregunta "**¿Dónde?**", naturalmente debemos preguntarnos **dónde** sucede la historia, es decir, el lugar. Puede ser la ciudad, país o planeta donde se desatara el conflicto de la historia. También podemos responder con la época en que ocurre. Es importante recordar que la respuesta a esta pregunta deberá ser siempre en donde se desarrolla y resuelve el conflicto.

Ejemplo: ¿Dónde sucede? "Clark Kent usa sus superpoderes, para arruinar el complot de Lex Luthor, quien intenta destruir **la Costa Oeste.**"

En este ejemplo en particular el "¿Dónde?" se refiere a una parte específica de la tierra o de los Estados Unidos para ser más precisos.

6 - ¿Por qué?

Nos preguntaremos ¿por qué Sucede la historia? O específicamente qué acción la desata. Superman debe salvar la tierra porque Lex Luthor quiere destruir la Costa Oeste.

Ejemplo: ¿Por qué? "Clark Kent usa sus superpoderes, para arruinar el complot **de Lex Luthor, quien intenta destruir la Costa Oeste.**"

Es importante tener en cuenta que esta pregunta nos guiará para entender la motivación del conflicto o la motivación del antagonista o hecho que causa el conflicto que debe resolver el protagonista.

Nuestra idea debe ser clara para nosotros y cualquier persona debe entenderla, cuando logramos respondernos eso evoluciona automáticamente a una **sinopsis corta.**

La sinopsis

S i respondemos a las seis preguntas anteriores, seremos capaces de crear una sinopsis corta. Sin embargo, en las sinopsis de trabajo, debemos incluir todas las respuestas, a diferencia de las sinopsis comerciales que se utilizan para promocionar la película y no revelan el final de la historia.

Las Sinopsis que vemos en las portadas de los *Blu-rays* o *DVD's* son sinopsis comerciales que presentan la trama de manera atractiva desde un punto de vista comercial. Como profesionales, nosotros utilizaremos exclusivamente Sinopsis de trabajo que incluyan el desenlace de la historia, y que el público nunca verá. Estas sinopsis son esenciales para nuestro trabajo interno y deben explicar la historia de principio a fin.

Cuando escribimos una sinopsis de trabajo, podemos comenzar estableciendo el lugar y la época en que se desarrolla la historia, luego presentar al personaje principal con su edad y, posteriormente, exponer el conflicto. Esta estructura proporciona una base sólida para explicar la trama de manera completa y efectiva en el proceso de producción cinematográfica.

Sinopsis corta

La sinopsis corta generalmente ocupa aproximadamente la mitad de una página en tamaño carta. Está diseñada para ser leída por el equipo de producción y no está dirigida al público en general.

Este tipo de sinopsis debe ser clara y concisa, ya que será la primera impresión que las personas tendrán de nuestra historia y podría despertar el interés de posibles inversionistas.

En concursos de guiones o proyectos cinematográficos, es común que se solicite este tipo de sinopsis. Si se utiliza para trabajo interno, debe incluir el desenlace de la historia.

La sinopsis corta es una herramienta valiosa para resumir la trama esencial de una manera efectiva y atractiva, lo que puede ser crucial en el proceso de desarrollo y financiamiento de una película.

Sinopsis comercial

Es una variante de la sinopsis corta, esta diseñada específicamente para llamar la atención del público y de todas aquellas personas que no forman parte del equipo de producción. Se utiliza en la etapa de comercialización del proyecto cinematográfico y es una herramienta clave que se incluye junto con el *Tagline* en el material de promoción de la película.

Un elemento esencial de la sinopsis comercial es que no debe contener *spoilers*, es decir, no debe revelar información que revele acontecimientos importantes de la trama. Por lo tanto, no debe incluir el desenlace de la historia. Su objetivo principal es generar interés, curiosidad y entusiasmo en el público, invitándolo a descubrir más sobre la película a través del material de promoción y, finalmente, verla en la pantalla grande.

Sinopsis larga

La sinopsis larga es una herramienta que nos permite contar nuestra historia respondiendo a las seis preguntas fundamentales anteriormente descritas, pero con un mayor nivel de detalle en cada respuesta.

Este tipo de sinopsis suele solicitarse en etapas posteriores, cuando ya existe un interés previo en la historia, o en concursos y fondos que específicamente requieren esta información detallada. Por lo general, tiene una extensión que oscila entre una página y media y dos páginas.

En la sinopsis larga, se espera que profundicemos en cada aspecto de la historia, brindando más información sobre el qué, quién, cómo, cuándo, dónde y por qué de la trama. Esto proporciona una comprensión más completa de la historia y puede ser esencial para convencer a inversionistas, jurados de concursos o cualquier persona interesada en respaldar el proyecto cinematográfico.

Pautas de escritura

En estas pautas les explicaré cómo debemos manejar la escritura de la sinopsis, lo cual también aplica para el *Logline*.

Pautas de escritura:

Tiempo presente: Siempre escribiremos en tiempo presente, ya que estamos describiendo lo que la cámara verá en la pantalla.

Sencillez y claridad: Evitaremos el uso de parábolas y recursos literarios. Optaremos por un lenguaje simple, directo y claro, de manera que sea fácil de entender tanto para el equipo de producción como para los realizadores.

Guía, no obra literaria: Recordaremos que el guion es una guía para la producción cinematográfica, no una obra literaria. Nuestra escritura debe ser funcional y enfocada en la visualización de la historia en pantalla.

Tercera persona: Utilizaremos la tercera persona al narrar los eventos y acciones de los personajes.

Acciones del personaje: Nos concentraremos en describir las acciones de los personajes en lugar de enfocarnos en conceptos o ideas abstractas.

Sin mencionar planos: Evitaremos mencionar planos específicos, ya que esto es responsabilidad del director y el equipo de cine.

Relación página-minuto: Tendremos en cuenta que, en el formato de guion, una página equivale a aproximadamente un minuto de tiempo en pantalla.

Identificación del conflicto: Identificaremos claramente el tipo de conflicto que se presenta en la historia, ya sea interno o externo.

Resumen:

- Siempre escribiremos en presente, ya que estamos escribiendo para que la cámara lo capture.
- Utilizaremos un estilo simple, directo y claro, sin utilizar parábolas ni recursos literarios. Esto facilitará la comprensión para el equipo de producción y los realizadores.
- Recordaremos que el guion es una guía, no una obra literaria.
- Escribiremos en tercera persona para mantener una perspectiva objetiva.
- Nos enfocaremos en describir las acciones del personaje en lugar de conceptos e ideas abstractas.
- Evitaremos mencionar planos específicos, ya que esa es la responsabilidad del director.
- Tendremos en cuenta que una página de guion equivale a aproximadamente un minuto en pantalla.
- Identificaremos claramente el tipo de conflicto, ya sea interno o externo, para una mejor comprensión de la trama.

El conflicto

El conflicto es la oposición al objetivo del personaje principal, y es la lucha que surge cuando dos o más fuerzas se enfrentan, ya sea de origen natural, entre personajes o incluso una lucha interna del propio personaje (de carácter psicológico). En una historia, la presencia del conflicto es esencial, ya que sin él, la historia podría convertirse en una simple anécdota o un suceso de poca importancia.

En una narrativa, encontramos un conflicto principal y varios conflictos secundarios que llamaremos obstáculos, los cuales pueden o no estar directamente relacionados con el conflicto principal, pero en una buena historia, se entrelazan de manera natural con el conflicto principal.

Al crear una idea para un guion, es crucial que el personaje principal se vea afectado por el conflicto. Si el conflicto no se opone al objetivo del personaje principal, entonces no es el conflicto principal, sino más bien una parte de una subtrama o un conflicto secundario que complica la trama principal en algún momento.

Los conflictos secundarios tienen como objetivo enriquecer la experiencia del personaje principal. Al enfrentar estos obstáculos, el personaje puede obtener elementos, conocimiento o avanzar en la historia al siguiente nivel si el resultado es positivo. Si el resultado es negativo, el enfrentamiento con el obstáculo puede proporcionar al personaje la experiencia necesaria o llevarlo a tomar un camino diferente en una subtrama.

Tipos de conflictos.

E xisten numerosos tipos de conflictos, y aunque algunos autores los detallan en diversos escenarios, en un principio mencionaré tres que abarcan casi todas las situaciones.

Tipos de conflictos:

Conflicto interno del personaje: Este tipo de conflicto implica que el personaje principal debe superarse a sí mismo. Se encuentra con luchas internas y debe evolucionar o cambiar a lo largo de la historia. Estos conflictos son comunes en dramas o películas independientes, donde el personaje se enfrenta a sus propias ideas y creencias para convertirse en una nueva versión de sí mismo.
Conflictos Externos:

Conflictos entre personajes: En estos conflictos, dos personajes tienen objetivos que se oponen entre sí. Pueden presentarse de varias maneras:

A) El personaje principal tiene un objetivo y el antagonista se opone a él.
B) El personaje principal se opone al objetivo del antagonista.

Conflictos naturales: Estos conflictos se generan debido a fuerzas naturales o no humanas, como desastres naturales (huracanes, meteoritos, tormentas, terremotos, etc.). En este tipo de conflictos, el personaje puede superar la situación de varias formas:

Evitando la destrucción de su entorno (Ejemplo: *"Armageddon"*).
Evitando que continúe la destrucción (Ejemplo: Serie *"Chernobyl"*).

Sobreviviendo a la destrucción (Ejemplo: *"Titanic"*).
Salvando a alguien de la destrucción (Ejemplo: "San Andrés").

Estos tres tipos de conflictos son fundamentales para la construcción de una trama interesante y pueden utilizarse de diversas maneras para desarrollar la narrativa en una película o historia.

Construir un buen conflicto

P ara determinar si tenemos un conflicto sólido dentro de un género determinado, podemos identificar si nuestro conflicto pertenece a uno de estos tipos:

- Conflictos que se pueden evitar.
- Conflictos que no se pueden evitar.

Conflictos que se pueden evitar.

E ste tipo de conflictos suele presentarse en películas donde los personajes son impulsados por sus propios egos. La pregunta clave que debemos hacernos es la siguiente: ¿los personajes podrían evitar este tipo de conflicto si así lo desearan? ¿es una cuestión de ego? ¿se trata de una venganza? ¿Es una cuestión de honor? Independientemente de su motivación, ¿podría el personaje decidir evitarlo?

Estos conflictos se utilizan principalmente en comedias o películas de entretenimiento. Son más superficiales y pueden evitarse si uno de los dos personajes así lo desea. También pueden generarse a partir de rivalidades injustificadas de egos. Si uno de los dos personajes decide no tomar acción, el conflicto sólido no se desarrollaría.

Un ejemplo típico de este tipo de conflicto es cuando un amigo se molesta porque el otro no lo llama o no sale con él. Es un conflicto en el cual una de las partes podría decidir que no hay conflicto y dejarlo pasar.

Conflictos que no se pueden evitar.

E n este tipo de conflictos, no existe una alternativa viable. Tanto el antagonista como el protagonista pueden tener razones de peso para enfrentarse entre sí. Estos conflictos suelen ser más profundos y a menudo involucran a personajes antiheroicos, donde los héroes pueden realizar acciones moralmente cuestionables en aras de vencer lo que consideran un mal mayor. Ejemplos de esto incluyen personajes como *Dexter* o *The Joker*.

Este tipo de conflictos puede presentarse de diversas formas, como:

Denuncia: El personaje, impulsado por sus convicciones, decide denunciar un hecho que afecta a la sociedad o a un grupo específico de personas.

Forzados por las circunstancias: El personaje principal puede no querer participar en el conflicto, pero se ve obligado a enfrentarse a la otra persona por el bien común.

Mi recomendación personal es que en los conflictos de los personajes, tanto el protagonista como el antagonista tengan razones válidas para enfrentarse o defender sus puntos de vista. Evita crear un antagonista "malo por el simple hecho de ser malo"; su objetivo debe tener una lógica y hacer que los espectadores se cuestionen si tiene razón en comparación con el protagonista. Además, el protagonista debe tener una razón de peso para enfrentarse al antagonista o al conflicto en sí.

Es importante recordar que los seres humanos son complejos, y tus personajes también deben serlo. Pueden existir diferentes escenarios para presentar estos conflictos, y tus personajes deben reflejar sus antecedentes y biografías de manera coherente.

Construcción de los personajes

Para complementar un buen conflicto, es importante crear personajes sólidos. Al hablar de la construcción de personajes, generalmente comenzamos con el protagonista y el antagonista. Es importante mencionar que esta es mi forma de abordar este proceso, y otros autores pueden tener enfoques diferentes.

Si tenemos información sobre el trasfondo del personaje, creando una historia previa a los eventos que se desarrollan en la película, podemos comprender mejor su comportamiento y las motivaciones detrás de sus decisiones.

Biografía del personaje.

La biografía de un personaje se refiere a una descripción detallada de la vida del personaje en una obra literaria, película, obra de teatro u otra forma de narrativa. Esta biografía incluye información sobre el pasado, experiencias, eventos importantes, relaciones, características personales y cualquier otro aspecto relevante de la vida del personaje. El propósito de crear una biografía de un personaje es desarrollar una comprensión profunda y coherente de quién es ese personaje y cómo encaja en la historia.

La biografía del personaje debe responder a algunas preguntas fundamentales:

Lugar de nacimiento: ¿dónde nació el personaje? Este detalle puede influir en su cultura, acento y valores.

Educación y trabajo: ¿dónde estudió o trabajó? Su formación y ocupación pueden ser aspectos importantes de su identidad y motivaciones.

Estado civil y familia: ¿está soltero, casado, divorciado? ¿tiene hijos? ¿es hijo único o tiene hermanos? Las relaciones familiares pueden desempeñar un papel crucial en la personalidad del personaje.

Relación con sus padres: ¿cómo es la relación con sus padres? ¿están vivos o fallecidos? Los lazos familiares pueden influir en las decisiones y acciones del personaje.

Habilidades especiales: ¿posee habilidades o talentos únicos? Estos atributos pueden definir su papel en la historia.

La biografía del personaje es una guía valiosa tanto para el actor como para el guionista. Ayuda al actor a construir y comprender mejor al personaje que interpretará, mientras que proporciona al guionista una visión más profunda de cómo éste se comporta y reacciona en diversas situaciones. Es importante destacar que la biografía del personaje no debe confundirse con el perfil del personaje, ya que cada uno tiene un propósito diferente en la construcción y desarrollo del mismo en la historia.

Perfil del personaje.

E l perfil del personaje es una herramienta importante en la escritura de guiones y narrativa visual. Aunque muchas veces los detalles físicos de los personajes se mencionan en el guion, el perfil del personaje permite una descripción más detallada y específica de cómo se ve y se comporta un personaje en la historia. Esto puede incluir detalles como:

Descripción física: detalles sobre la apariencia del personaje, como su altura, peso, color de cabello, color de ojos, edad aparente, cicatrices, tatuajes o cualquier característica física distintiva.

Estilo de vestimenta: cómo se viste el personaje, su estilo personal, su forma de vestir en diferentes situaciones y si hay algún objeto o prenda que siempre lleve consigo.

Gestos y expresiones: comportamientos físicos característicos, gestos, expresiones faciales y forma de moverse que hacen que el personaje sea único y reconocible.

Voz y forma de hablar: si el personaje tiene un acento, tono de voz distintivo o si utiliza jerga o modismos particulares.

Hobbies e intereses: pasatiempos, intereses personales, habilidades especiales o conocimientos que el personaje pueda tener y que puedan ser relevantes para la historia.

Historia personal: antecedentes que influyen en la forma en que el personaje se presenta al mundo y toma decisiones.

El perfil del personaje es una herramienta valiosa tanto para escritores como para actores, ya que ayuda a crear una representación coherente y auténtica del personaje en la mente de todos los involucrados en la producción. También puede ser útil para diseñadores de vestuario y directores de arte al tomar decisiones sobre la apariencia visual del personaje y su entorno. En resumen, el perfil del personaje enriquece la construcción y representación de personajes en una obra narrativa.

Arco dramático del personaje.

El arco dramático del personaje es un concepto fundamental en la narrativa, distinto del arco dramático de la historia. Aunque es un tema más avanzado, es esencial comprenderlo desde el principio antes de escribir un guion.

El arco dramático del personaje se refiere al proceso de transformación que experimenta un personaje a lo largo de una historia, desde su inicio hasta su final. A medida que el personaje enfrenta diversas pruebas u obstáculos, adquiere nuevas experiencias o una perspectiva diferente que se refleja en su comportamiento y decisiones posteriores.

En resumen, el personaje comienza la historia de una manera y termina de otra, generalmente experimentando un crecimiento, adquiriendo nuevas habilidades, conocimientos o madurez. Este cambio suele ser positivo y se refleja en cómo el personaje evoluciona a lo largo de la trama.

La escaleta.

La escaleta es una especie de "escalera de situaciones" o índice donde vamos a ir planteando los acontecimientos importantes de nuestra historia dándoles un nombre. Podremos dividirla entre secuencias o escenas, luego explicaremos la diferencia entre secuencia y escena.

Una forma de entender la escaleta es ir poniéndole nombres a los acontecimientos relevantes que pasan en la historia para luego construir escenas o secuencias con los mismos.

Por ejemplo: tenemos una historia de amor entre 2 personajes, María y Adrián.

Lo primero que pasa es que presentamos a los personajes. Así que podremos empezar con la escaleta:

1) Presentación María
Donde vemos el entorno de María y a que se dedica.

2) Presentación Adrián
Donde vemos el entorno de Adrián y a que se dedica.

Hasta este momento hemos visto a los dos personajes en su entorno y no se han encontrado, así que lo haremos intuitivo y fácil. Mientras más fácil sea de entender es mejor en los guiones, no tenemos que escribir como literatos. Es un guion no una obra literaria. Así que procedemos a nombrar ese encuentro.

3) El encuentro
Donde María y Adrián se encuentran por primera vez.

Podremos seguir creando hechos como:

4) La chispa
Alguna acción que hace que los personajes se interesen el uno por el otro. Puede estar unida el primer encuentro o no.

Así podremos ir creando títulos en la escaleta que sean fáciles de entender para el proceso de escritura de guion, pondré algunos ejemplos:

5) La decepción
Uno de los personajes se decepciona de otro.
6) La revelación
Un personaje descubre algo
7) La muerte
Un personaje muere

Pero no siempre deben ser sentimientos o acciones. Podemos nombrar también lugar o eventos:

8) La boda
9) El nacimiento
10) La despedida.

Todo esto, hasta el final del guion, será nuestra escaleta. Tendremos varias páginas con títulos, como si fuera el índice de un libro. Esto será nuestra escaleta. Luego de tenerla lista nos servirá para convertir esos títulos en escenas. Pero antes de convertir esos títulos en escenas, debemos crear un argumento.

Para evitar confusiones, explicaré esto breve y luego profundizaré en el capítulo correspondiente. La escaleta nos da la pauta para escribir la escena, ya que nos orienta y evita que nos desenfoquemos, debido a que el título de la escaleta nos indica de qué trata. Sin embargo, antes de escribir una escena es necesario tener claro cómo se va a desarrollar, es decir, qué acciones ocurren en la historia. Por esa razón, debemos contar con argumento previo.

El argumento

El argumento es una versión extendida y detallada de la escalenta que no incluye diálogos. Es como contar la historia de la película de principio a fin pero sin tener a ningún actor interpretando diálogos. El argumento contiene toda la información que el guion, pero sin encabezados, elementos técnicos, diálogos, acotaciones ni elementos de transición.

Lo podremos contemplar como un cuento en donde contamos toda la historia de inicio a fin, mucho más extenso que la sinopsis y más corto como el guion final. Durante el proceso de desarrollo del proyecto, el argumento es leído por los miembros del equipo o personas que podrán incorporarse en el proyecto. Esto sucede después de que hayan mostrado interés al leer la sinopsis.

No es recomendable saltar de la escaleta a escribir el guion directamente, ya que el argumento es donde se crea la estructura dramática del guion. Los cambios importantes en la estructura del guion se hacen en el argumento.

En los fondos o concursos de cine siempre nos pedirán el argumento, así que es relevante tenerlo. Lo escribiremos de la misma forma que la sinopsis, pero contando toda la historia. Al final del mismo podremos tener en 40, 50 o 60 páginas dependiendo de la duración de la historia.

Para entender como escribir el argumento pueden leer el capítulo donde explico como describir la escena. Ya que el argumento es un conjunto de descripciones de escenas pero sin diálogo.

La escena

La escena se compone de las acciones de los personajes en un espacio determinado, pero no se limita solamente a eso. En la escena es donde pasa la acción pero puede depender también de quienes llevan la acción.

Así que, una escena puede ser reconocida por los personajes que la componen, o por el espacio que se mantiene. Si cambiamos de personaje cambia la escena, si cambiamos de espacio también cambiamos de escena. Si cambiamos de temporalidad, como de hora o de día también cambia la escena.

Es importante aclarar que en algunos países de Europa conocen la escena como secuencia. Pero en Estados Unidos y Latinoamérica la secuencia tiene otro significado.

Tratamiento

El tratamiento es más largo que el argumento, en el que se desarrolla la historia sin diálogos, incluyendo todas las descripciones necesarias contenidas en el mismo guion.

A veces, el término "tratamiento", se utiliza indistintamente con el de "argumento", pero la diferencia entre ambos radica en el número de páginas. En algunos países, no utilizan el término "argumeto" y prefieren llamarlo "tratamiento"

Cuando se solicita una sinopsis y un tratamiento de 40 páginas en un listado de requisitos, en realidad se está refiriendo es al argumento.

La secuencia

La secuencia es una unión de escenas. La forma más fácil de explicarla es imaginar una persecución de un carro. El carro pasa por diferentes locaciones, inicia en un estacionamiento, sale a la calle, entra a un túnel, pasa por un puente, por un mercado, por lo tanto estamos cambiando de escena constantemente al cambiar de espacio. También en la persecución tendremos planos de los diferentes vehículos , el que persigue y el perseguido por lo que también cambiamos de personajes.

Secuencia de montaje.

Una secuencia de montaje es cuando tenemos una mezcla de secuencias y escenas para mostrar el paso del tiempo o la evolución de un personaje dentro de la historia.

Un ejemplo fácil de entender es cuando un personaje esta siendo entrenando o aprendiendo una habilidad y vemos escenas donde falla para luego terminar la secuencia logrando su objetivo. La vemos en *Karate Kid*, *Rocky* y un sin fin de películas relacionadas con habilidades de los personajes.

La trama

La trama es la forma en que se cuenta nuestra historia e incluye todo el conjunto de hechos que acontecen así como la forma en que se ordenan.

En nuestra historia tenemos una trama principal que enfocada en el personaje principal que busca lograr determinado objetivo, pero a su vez tendremos subtramas que van creando condiciones para que el personaje adquiera información o habilidades para conseguir ese objetivo de la trama principal.

Explicaré las subtramas más a fondo en la estructura de guion.

La temporalidad

A ntes de entrar en el tema de la estructura, es importante mencionar la temporalidad, la cual es la forma en cómo contamos esa estructura. La temporalidad clásica planteada en la estructura clásica de Aristóteles es la que conocemos como Lineal, donde existe una primera parte de introducción o planteamiento, seguida por un desarrollo en el que se plantea el conflicto y por último la resolución del conflicto.

La temporalidad en el cine hace referencia al tiempo en pantalla que transcurre en la película. Este tiempo puede desarrollarse de distintas maneras; si es en tiempo real, si lleva un orden cronológico o si es lineal, estamos hablando de una temporalidad cronológica y lineal. En este caso, todos los hechos se presentan en un orden de tipo causa y efecto, siguiendo una secuencia lógica y temporal. Sin embargo, no todas las películas siguen esta estructura.

En ocasiones, podremos ver historias que rompen esa temporalidad cronológica y lineal. Estas historias presentan elementos narrativos que nos muestran hechos en el futuro o en el pasado, lo cual añade complejidad y profundidad a la trama. Además, las películas no se cuentan en tiempo real total, ya que si así fuera, solo podríamos contar historias de una hora. Por lo tanto, para mantener el interés del espectador se hacen saltos en el tiempo o retrocesos.

Flashback

El *flashkback*, es un salto temporal donde volvemos al pasado para contar un hecho relevante en la historia, que puede explicar algo en el presente.

Por lo general la información que vemos en el flashback la entendemos como real y no hay duda en el espectador que el hecho sucedió así.

Flashforward

El *flashforward*, es un salto temporal donde viajamos al futuro para contar un hecho que posiblemente puede pasar. A diferencia del flashback que se entiende que es real lo que vemos en el pasado. En el *flashforward* vemos una premonición que podría cumplirse o no.

Esto puede ser usado como una herramienta narrativa para confundir o engañar al espectador inicialmente. Debe ser usado con cuidado. Si lo usamos solo 1 vez el espectador asume que es real la información pero si lo usamos en varias ocasiones podrá dudar de la veracidad y entender que es un resultado posible y no definitivo. Así que esperará que el personaje principal logre cambiarlo.

Elipsis

La elipsis es la capacidad de omitir tiempo y nos permite saltarnos momentos que no son relevantes para entender una secuencia. Si imaginamos una secuencia donde el personaje principal se va de su oficina para ir a su casa. La primera escena es saliendo de su trabajo y la segunda escena es ya el actor cenando en su casa. Con la elipsis nos evitamos el trayecto del personaje de bajar las escaleras de su oficina, de ir al estacionamiento, de montarse en un vehículo, de conducir por la ciudad, de entrar a su casa. Esto nos ahorra tiempo y nos permite contar historias que transcurren en un tiempo no lineal en pantalla.

Podemos ver ejemplos de elipsis donde pasan miles de años como en 2001: Odisea en el Espacio de Stanley Kubrick cuando un primate lanza un hueso al aire y luego vemos un *match-cut* con la forma de la estación espacial miles de años después.

Temporalidad simultánea

En este tipo de temporalidad nos alejamos de la linealidad de Aristóteles y podremos ver los puntos de vistas de diferentes personajes. Este ya es un tema más avanzado pero considero que es importante que lo mencione para que sepan de el. El que usaremos a lo largo de este libro es basado en el sistema clásico de Aristóteles, que es el más usado en las películas que solemos ver en el cine. Ya aprendiendo el básico pueden buscar más información sobre romper esas reglas clásicas y ver si su estilo se adapta más al de la temporalidad simultanea. Aquí tendremos diferentes tipos de estructura.

In Media Res

En *In Media Res* comenzamos la historia en un punto ya avanzado de la película, por ejemplo en medio del conflicto y luego volvemos al pasado para presentar a los personajes y ver el trasfondo que ocasiono ese conflicto, para luego volver al futuro y ver su resolución. Pero esto puede no ser siempre así, podemos ir teniendo saltos temporales entre los actos. Es posible que el espectador tenga que unir secuencias que no son mostradas de forma explicita.

Racconto

En el *Racconto* comenzamos en un punto final de la historia. Puede que el espectador no sepa que es el final de la historia en ese momento, pero al volver al pasado donde se presentan los personajes para seguir de forma lineal hasta el final. Aunque en algún momento podrá volver al final para mostrar alguna información nueva, para volver a seguir en el punto del presente que se quedo antes de dar el salto.

Bretchiana o Atemporal o Épica

Esta estructura es totalmente atemporal, su nombre viene de Bertold Bretch. Consiste en un tipo de estructura donde no tenemos presente , ni pasado ni futuro, saltamos entre el tiempo, podemos saltar del pasado al futuro, luego al presente sin especificar cual es cual, no tiene un orden especifico, se debe mirar como un todo. Se caracteriza por presentar la historia por fragmentos y el espectador deberá unir o completar las partes que se omiten. También veremos los personajes Antihéroes

Si la estructura clásica se cuenta de una forma lineal tipo:

A, B, C, D, E ,F

La estructura Bretchiana se contaría de forma atemporal:

? , ?, ?, ?, ?, ?

No sabríamos el momento exacto. Podríamos estar en C, luego en F, luego en D, luego en A, luego en B o en la superposición de A con B, C con D etc.

Estructura circular

La estructura circular es aquella en la que el inicio de la película es el mismo que el final. Por lo tanto podríamos iniciar la película por el final de la historia hasta llegar nuevamente al mismo final y se utiliza para crear un sentido de cierre y completitud de la narrativa.

Dentro del contexto de la escritura de guiones, existen más estructuras narrativas. Sin emabrgo, en este libro nos enfocaremos en la forma tradicional o estructura clásica, que es la más común y recomendada para aquellos que estan aprendiendo a escribir guines sin tener conocimientos previos.

La estructura clásica

Cuando hablamos de la estructura nos referimos a cómo esta compuesta nuestra historia y en cuántas partes se divide. Esta estructura fue presentada por Aristóteles para contar una historia. Por lo general inicia con una introducción o planteamiento, después con un desarrollo y luego como una conclusión. Esto sería una estructura de tres actos clásica. En cada acto desarrollaremos hechos concretos, logrando que el espectador se identifique con el personaje, con sus motivaciones para luchar con el conflicto y con sus cualidades o valores para lograr resolver el problema o obstáculo que enfrenta hasta llegar a su desenlace.

La estructura clásica por lo general tendrá tres actos y en cada uno de ellos desarrollaremos momentos específicos de la historia.

Primer acto - Planteamiento

En este primer acto presentaremos a nuestros personajes. Mostraremos su entorno y donde se desarrolla la historia o vida del personaje, tendremos la oportunidad de crear empatía con el espectador al crear acciones que muestren su nobleza y sentido del bien. Si es un antihéroe mostraremos sus motivaciones y se justificara el porqué hace las acciones de antihéroe. Un antihéroe es un personaje que tiene funciones de héroe pero no haciendo cosas políticamente correctas o moralmente correctas. Pero siempre con una intensión o motivación interna del personaje.

Desde el inicio debemos plantear que género cinematográfico estamos manejando, si se trata de una comedia, un drama, fantasía, ciencia ficción, terror u otro.

Ejemplo de estructura de guion con los puntos expuestos por Syd Field (1979) Título Original : The Screenwriter's Workbook :

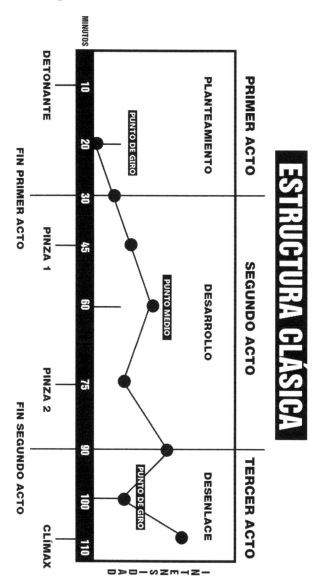

Para dejar claro el género de nuestra historia, deberíamos incluir una escena o situación que muestre los elementos distintivos de dicho género. Por ejemplo, en muchas películas de terror, vemos una muerte en los primeros minutos, mientras que en una comedia, se presentan situaciones cómicas desde el principio. En una película de fantasía, podemos ver elementos mágicos o fantásticos que preparan al espectador para lo que está por venir, evitando que caigamos en lo inverosímil.

Es recomendable tener una acción o escena de gancho en los primeros 10 minutos de la película para mantener al espectador interesado y evitar que se aburra durante la presentación de los personajes. Si podemos vincular esta acción de gancho con algún elemento que muestre las cualidades del personaje o el género de la película, lograremos que el desarrollo de la escena sea más orgánico y natural.

Punto de giro

También encontramos el "primer punto de giro", que es una acción o evento que cambia el rumbo de la historia. El concepto del punto de giro fue presentado por Syd Field en 1979 en su libro: *"El libro del guion, un manual clásico para los guionistas"* o *"The Screenwriter's Workbook"*.

Para identificar un punto de giro, debemos preguntarnos si este evento es irreversible, lo suficientemente impactante como para que el personaje tenga que tomar medidas o si altera la vida del personaje de alguna manera. Puede estar relacionado con el conflicto central de la película o acercar al personaje principal a ese conflicto.

Por último, es crucial mostrar cuál es el conflicto de la historia. Esto puede presentarse desde el principio, pero al final del primer acto, debe estar completamente claro cuál es. A veces, podemos dar indicios del conflicto gradualmente, revelándolo poco a poco como fragmentos a lo largo de la narrativa. O, alternativamente, podemos sorprender al espectador al presentar el conflicto de manera completa.

Segundo acto - Desarrollo

En el segundo acto, se desarrollan todos los acontecimientos relacionados con el conflicto. El personaje principal se enfrenta a obstáculos y desafíos que debe superar para crecer. Es fundamental que nuestro personaje evolucione y adquiera conocimiento para evitar que sea superficial. Al final del segundo acto, el personaje debería experimentar un cambio con respecto al primer acto, ya sea positivo o negativo. Puede haber ganado habilidades o haberlas perdido y encontrarse al borde de la derrota. Este momento podría coincidir con el segundo punto de giro de la historia.

Las pinzas.

Las pinzas, propuestas por Syd Field en 1979 en su obra *"El libro del guion, un manual clásico para los guionistas"* o *"The Screenwriter's Workbook"*, son elementos presentes en el segundo acto de una estructura de guion para largometrajes. No suelen estar presentes en formatos más cortos como videos musicales o cortometrajes.

Las pinzas son escenas que están conectadas a la trama principal y tienen como función "agarrar" el rumbo de la historia, asegurando que siga avanzando hacia el desenlace del conflicto principal. A menudo, las subtramas pueden alejar la atención del objetivo principal, por lo que las pinzas son útiles para mantener el enfoque en el camino correcto.

Subtramas.

En el segundo acto, también encontramos las subtramas. Estas son conflictos secundarios que se desarrollan a lo largo de la historia y pueden presentarse de diversas maneras:

Pueden ser una línea narrativa centrada en otro personaje, donde ese personaje en particular tiene sus propios objetivos y obstáculos que superar.

También pueden ser historias de amor o búsquedas interiores de un personaje.

Mi recomendación es que las subtramas estén relacionadas con la trama principal y contribuyan a superar un obstáculo clave en la historia principal. Las subtramas nos permiten proporcionar más información sobre la historia que estamos contando y profundizar en la misma. Además, mantienen al espectador interesado, ya que esperan la resolución de estos conflictos secundarios y reciben recompensas a lo largo de la película en forma de avances en estas subtramas.

Punto medio

El punto medio de la historia es un momento crucial en la trama en el que ocurre un acontecimiento importante relacionado con el personaje principal. Esto puede implicar una revelación significativa, la adquisición de un nuevo conocimiento o la formación de una alianza que ayudará al personaje en su desarrollo o resolución del conflicto principal. En muchos casos, el punto medio marca un punto de inflexión en la historia y conduce al personaje principal hacia desafíos aún mayores mientras avanza hacia la resolución de su conflicto central.

Tercer acto - Desenlace

En tercer acto de la historia es el momento en el que debemos resolver el conflicto principal de la trama, y la mayoría de las subtramas deberían estar casi resueltas en este punto. El personaje principal habrá adquirido la sabiduría o habilidades necesarias para enfrentarse al villano, antagonista o superar el obstáculo final que le ha impedido lograr su objetivo principal.

En este acto, se produce el enfrentamiento final entre las dos fuerzas opuestas. Si se trata de un conflicto entre personajes, veremos al protagonista confrontando al antagonista. Si el conflicto es de naturaleza más abstracta o interna, el personaje principal deberá superar sus propios miedos, temores, ego o cualquier otro obstáculo que le haya impedido alcanzar su objetivo.

Además, en este tercer acto, se presenta el segundo punto de giro importante, que nos lleva nuevamente hacia la resolución del conflicto principal y prepara el terreno para el clímax de la historia.

Clímax

En el tercer acto de la historia, llegamos al clímax, que es el punto más tenso y emocionante de la trama. El clímax es el momento en el que finalmente se resuelve el conflicto principal de la historia, y suele ser el punto de máxima tensión que genera un gran interés en el espectador. Una vez que el conflicto se resuelve en el clímax, nos dirigimos hacia el desenlace de la historia.

Después del clímax, llegamos al desenlace de la historia. En el desenlace, podemos ver al protagonista regresar al mundo tal como era antes del conflicto, o a un mundo que ha mejorado gracias a sus acciones. Este es un momento emotivo en el que se muestra que todo el esfuerzo y la lucha del protagonista han valido la pena, y a menudo se celebra y se experimenta una sensación de alegría.

En algunas películas que tienen la intención de convertirse en secuelas o en series que concluyen una temporada, es posible que se incluya un elemento adicional después del desenlace. Este elemento podría ser un nuevo punto de giro que insinúa la posibilidad de continuar la historia en el futuro. Puede sugerir que un personaje que se creía muerto en realidad está vivo o que una amenaza que causó el conflicto principal sigue presente, dejando abierta la puerta para futuros desarrollos narrativos.

Anticlímax

El anticlímax es un elemento negativo en una historia que ocurre en el tercer acto cuando no se logra un clímax satisfactorio para el espectador. En lugar de proporcionar un clímax emocionante y gratificante con un desarrollo lógico y una resolución satisfactoria del conflicto principal de la historia, el anticlímax crea una sensación de decepción en el espectador.

Los anticlímax suelen ocurrir cuando se busca una solución demasiado fácil o inverosímil para resolver el conflicto. Esto da como resultado una resolución forzada que no tiene la intensidad dramática que se espera en el punto culminante de la historia. Como resultado, el espectador puede perder interés o sentir que la historia no ha alcanzado su máximo potencial emocional.

Deus Ex Machina

E l término *"Deus ex machina"* se originó en el teatro griego y se refiere a una solución inesperada o conveniente para un conflicto en la trama, generalmente proporcionada por un personaje o evento que no se ha desarrollado adecuadamente en la historia. El término significa "Dios desde la máquina" y se originó en las representaciones teatrales griegas donde un actor, a menudo colgado de una grúa o máquina, interpretaba a un dios que descendía para resolver el conflicto de la historia de manera repentina y conveniente.

El uso de un *"Deus ex machina"* en una historia puede ser problemático, ya que puede restar importancia al viaje del personaje principal y dar la impresión de una resolución poco satisfactoria y poco realista. Para identificar un *"Deus ex machina"*, debemos preguntarnos si el personaje que resuelve el conflicto al final de la historia es completamente diferente al personaje principal, si resuelve el conflicto de manera inmediata y sin preparación previa, y si es un personaje que aparece por primera vez en la trama sin una justificación adecuada. Evitar el uso de *"Deus ex machina"* es importante para mantener la coherencia y la satisfacción del espectador en una historia.

Personajes

El héroe

El concepto de héroe tiene sus raíces en el griego antiguo, donde se refería a una persona de nobleza y valor, a menudo comparable con un semidiós. La palabra también proviene del latín *"heros"*, que se asociaba con alguien valiente. Los héroes suelen poseer tres cualidades distintivas:

Valentía: Los héroes son valientes y están dispuestos a enfrentar situaciones peligrosas o desafiantes para lograr sus objetivos.

Sentido de la justicia: Los héroes suelen luchar por lo que consideran justo y correcto. Su motivación suele estar relacionada con la moral y el deber.

Sacrificio por el bien común: Los héroes están dispuestos a hacer sacrificios personales en beneficio de los demás o de un objetivo más grande.

En una historia, el personaje principal a menudo encarna las cualidades de un héroe, ya sea al principio de su viaje o a medida que avanza en la trama. Sin embargo, no todos los personajes principales son héroes en el sentido tradicional. También existen los antihéroes, que tienen características más complejas y no necesariamente se adhieren a las cualidades tradicionales de un héroe.

El antihéroe

El antihéroe es un tipo de personaje que se diferencia del héroe tradicional en que no sigue los estándares morales típicos de un héroe, pero aún así persigue objetivos que podrían considerarse nobles o justos. A diferencia del héroe convencional, el antihéroe posee una serie de características y defectos que lo alejan de la perfección y lo hacen más complejo. A pesar de sus imperfecciones, el anti héroe logra encontrar formas únicas de enfrentar la adversidad y, en última instancia, alcanza la victoria o sus objetivos.

Un antihéroe puede carecer de las cualidades físicas, la valentía o la fortaleza tradicionalmente asociadas con un héroe, pero a menudo compensa estas deficiencias con ingenio, astucia o ética cuestionable. Ejemplos populares de antihéroes incluyen a *Deadpool*, conocido por su humor irreverente y su comportamiento poco convencional, o Dexter, un asesino en serie que dirige sus impulsos asesinos hacia criminales.

Los antihéroes suelen aportar complejidad y matices a una historia, desafiando las expectativas del público y brindando una perspectiva diferente sobre el concepto de heroísmo y justicia.

El personaje principal

El personaje principal, a veces también referido como protagonista, es el elemento central y fundamental en una historia. Es el personaje que lleva el peso de la narrativa y es quien debe superar los obstáculos y desafíos que se presentan a lo largo de la trama. En muchas historias, el personaje principal es el mismo protagonista, lo que significa que la historia se centra en sus acciones, desarrollo y transformación.

Sin embargo, como mencioné, en algunas historias, especialmente en películas biográficas o basadas en eventos reales, el protagonista puede ser un personaje histórico o público reconocido, como Nelson Mandela o Mahatma Gandhi. En estos casos, el personaje principal podría ser un personaje ficticio que actúa como el punto de vista a través del cual se narra la historia o el investigador que desentraña los eventos y la vida del protagonista histórico.

Protagonista

Para identificar al protagonista de una historia, debemos hacernos la pregunta: ¿de quién trata la historia? Si la película trata de una figura pública o un personaje de ficción, podemos considerarlo el protagonista. Si la historia se centra en un grupo de personajes, todos ellos serían protagonistas. Sin embargo, el personaje principal es aquel que lleva la historia y carga con el peso dramático, siendo el que seguimos de manera más prominente.

Si nos adentramos en la etimología de la palabra protagonista, podríamos confundirnos, ya que proviene del griego, en el que *"protos"* significa primero y *"agonistis"* se refiere a actor, luchador o jugador. Además, es posible encontrar otros significados que se le atribuyen a la palabra, como "el primer actor" o "el primero en...". En cualquier caso, el término protagonista se utiliza para referirse al personaje principal, es el que impulsa la trama y sobre el que recae la mayor parte de la acción.

Antagonista

El antagonista no necesariamente es un villano. El antagonista es la persona que tiene el mismo objetivo o un objetivo que va en contra del objetivo del protagonista, convirtiéndose así en un obstáculo a vencer para el protagonista. Es cierto que un villano podría desempeñar el rol de antagonista, pero todo depende de las intenciones del antagonista en la historia. Por ejemplo, en una historia de amor donde dos personajes compiten por conquistar el amor de una misma persona, tendríamos un antagonista y no necesariamente un villano.

Villano

El villano es un personaje que se opone al protagonista y puede también desempeñar el papel de antagonista. Las intenciones del villano suelen ser amorales y de naturaleza negativa, a menudo políticamente incorrectas.

Un buen villano no debe ser malvado sin motivo, sino que debe tener razones sólidas y una motivación que justifique sus malas acciones. Debe creer que no hay otra forma de lograr sus objetivos y que el fin justifica los medios.

Personajes secundarios

Los personajes secundarios desempeñan un papel importante en la historia al respaldar al personaje principal en su travesía o lucha por alcanzar sus objetivos. Estos personajes, aunque no son los protagonistas centrales, desempeñan un papel fundamental al proporcionar apoyo emocional, físico o intelectual al personaje principal. Los acompañan en su viaje y, en ocasiones, pueden influir en el rumbo de la trama.

Aunque los personajes secundarios pueden intervenir en la trama, su influencia en el desarrollo de la historia suele ser más limitada en comparación con el protagonista. Sin embargo, esto no resta importancia a su presencia, ya que pueden aportar matices, subtramas o incluso desafíos adicionales que enriquecen la narrativa.

Es importante que los personajes secundarios estén bien desarrollados y tengan sus propias motivaciones y personalidades, ya que esto contribuye a crear una historia más sólida y envolvente. A lo largo de la trama, veremos a estos personajes secundarios entrar y salir de escena según sea necesario, desempeñando un papel crucial en el avance de la historia y en el desarrollo del personaje principal.

Los arquetipos

Los arquetipos son modelos que nos sirven de ejemplo para el proceso de creación de personajes y su evolución a lo largo de la trama. Utilizando arquetipos, podemos desarrollar una mayor profundidad y claridad en la caracterización de nuestros personajes, dotándolos de personalidades específicas que sean coherentes con sus acciones en la historia. Según Carl Gustav Jung (1991), quien estudió en profundidad los arquetipos para crear una teoría de la psicología humana, estos forman parte de nuestro inconsciente colectivo, lo que significa que las personas pueden identificarse y encajar en uno de estos tipos de personaje.

Existen 12 arquetipos, que se dividen en tres categorías principales: A) El Ego, B) El Yo Mismo y C) El Alma.

Al comienzo de nuestra historia, cuando inicia el viaje del personaje, nos encontramos con los arquetipos del Ego, que podríamos definir como el estado inicial en el que podría estar nuestro personaje.

El inocente

El inocente, que clasificamos en la categoría de "el ego", es un arquetipo caracterizado por su felicidad, ingenuidad y falta de experiencia. Es predecible y muestra una gran vulnerabilidad. Transmite honestidad y se preocupa profundamente por los demás. Su objetivo principal es alcanzar la felicidad y su enfoque se basa en el optimismo.

El temor fundamental del inocente es cometer errores o hacer lo incorrecto, por lo tanto, tiende a actuar de manera correcta y hacer el bien en todas sus acciones.

El huérfano

El huérfano es un arquetipo caracterizado por su deseo de encajar con los demás. Es silente y trata de pasar inadvertido, evitando llamar la atención y situaciones que puedan ponerlo en peligro. Suele ser alguien agradable y cae bien a los demás. Su objetivo principal es complacer a los demás y mantenerse a salvo. Este personaje tiende a temer salir de su zona de confort y se muestra reacio a arriesgarse o aventurarse hacia nuevos objetivos. Clasificamos al huérfano en la categoría del ego.

El guerrero

El guerrero es un arquetipo que representa al héroe, aquel que busca demostrar su valentía actuando con honor y enfrentándose a los retos que se le presentan. Es el típico guerrero que no teme luchar contra el mal y está dispuesto a defender lo que considera correcto. A veces, puede mostrar rasgos de arrogancia y egocentrismo debido a su deseo de ser el más fuerte o poderoso para enfrentar a sus enemigos. Su objetivo principal es alcanzar la grandeza y superar cualquier obstáculo que se interponga en su camino. Sin embargo, el guerrero también puede temer la debilidad y ser reacio a mostrar sus sentimientos. Este arquetipo se encuentra en la categoría del ego.

El bienhechor

El bienhechor es un arquetipo que desempeña la función de protector, guía y figura paternal o maternal en la historia. Este personaje es conocido por su generosidad y disposición para brindar apoyo a quienes lo necesitan. Está dispuesto a sacrificar sus propios intereses por el bien común, ya sea el de su comunidad, sus amigos o la humanidad en general. A menudo, el bienhechor no espera nada a cambio por su generosidad y actúa desinteresadamente. Este arquetipo se encuentra en la categoría del ego.

El explorador

El explorador es un arquetipo que pertenece a la segunda categoría, El Alma. Este tipo de personaje se caracteriza por su deseo de buscar la libertad, la aventura y la exploración de nuevos horizontes. No siente temor a salir de su zona de confort, al contrario, se siente atraído por la idea de aventurarse en el mundo y descubrir lugares desconocidos. Un ejemplo de este arquetipo es Ash Ketchum, el personaje principal de la serie Pokémon, quien constantemente busca nuevas experiencias y desafíos en su búsqueda por convertirse en un Maestro Pokémon.

El amante

El amante es un arquetipo que se caracteriza por buscar el amor como su objetivo principal. Este tipo de personaje anhela encontrar a la persona a quien amar profundamente y establecer conexiones emocionales significativas. Su mayor temor suele ser la idea de estar solo o perder su identidad en una relación.

Los Amantes son conocidos por tener corazones puros, ser fieles y comprometidos en sus relaciones, y amar profundamente a sus amigos y seres queridos. Sin embargo, su lado oscuro puede manifestarse en forma de celos, obsesión por la persona amada y una pasión desbordante que a veces puede volverse destructiva. El arquetipo del amante forma parte de la categoría del alma.

El destructor

El destructor es un arquetipo que busca la venganza como su objetivo principal. Un ejemplo de este tipo de personaje sería el personaje de *John Wick*. Está motivado por el deseo de destruir a aquellos que le han hecho daño en algún momento de su vida. Aunque su objetivo es la venganza, a menudo siente temor de lastimar a las personas que ama. Los Destructores suelen tomar medidas drásticas para eliminar lo que consideran una amenaza y, al mismo tiempo, protegerse a sí mismos. Están constantemente en modo supervivencia y son conscientes de la necesidad de cambiar y crecer. Incluso pueden estar dispuestos a renunciar a algo preciado en busca de su objetivo vengativo. Este arquetipo forma parte de la categoría del alma.

El creador

El creador es un arquetipo que se caracteriza por su deseo de dejar un legado para que las generaciones futuras lo recuerden. Su obsesión principal es crear algo que perdure en el tiempo. Este arquetipo tiende a ser perfeccionista y teme caer en la mediocridad. Posee la capacidad de generar ideas y persuadir a otros para que lo sigan en la realización de sus proyectos. Sin embargo, esta obsesión por crear puede llevarlo a sentirse abrumado, ya que a menudo tiene más ideas de las que puede concretar. También puede ser muy obsesivo en la búsqueda de la perfección en su trabajo. El creador forma parte de la categoría del alma.

El gobernante

El gobernante es un arquetipo que se caracteriza por su deseo de control y poder. Siempre aspira a estar en una posición de autoridad y a gobernar sobre otros. Puede ser autoritario y buscar imponer sus reglas y mandatos. El Gobernante tiene un fuerte temor al fracaso y a que otros conspiren en su contra. A pesar de estas características negativas, también posee cualidades de liderazgo, como un don natural para el mando y una gran responsabilidad en la toma de decisiones. Este arquetipo forma parte de la categoría de "El Yo".

El mago

El mago es un arquetipo que se caracteriza por su capacidad para transformar sus sueños en realidad. Es un soñador que busca alcanzar sus metas y objetivos a través del conocimiento profundo del universo. El mago cree en el poder de cambiar la realidad y se esfuerza por conectarse con fuerzas más allá de este plano. Su conocimiento y sabiduría le otorgan la habilidad de cambiar su propia realidad y la de los demás. Este arquetipo forma parte de la categoría de "El Yo".

El sabio

El sabio es un arquetipo caracterizado por su honestidad, inteligencia y profundo conocimiento del mundo. Su objetivo principal es adquirir más conocimiento y comprender la verdad en todas las cosas. Los sabios son analíticos y comparten su conocimiento para ayudar a los demás a aclarar lo que es importante en la vida. Su enfoque está en evitar distracciones y encontrar la verdad de manera honesta sin pretender tener siempre la razón.

Sin embargo, los sabios pueden ser muy racionales, lo que puede llevarlos a ser poco afectivos y empáticos. Su expresión se basa en el conocimiento y la lógica, y a menudo carecen de una conexión emocional profunda. Sus mayores temores suelen ser la mentira, el engaño y la ignorancia. Este arquetipo forma parte de la categoría de "El Yo".

El bufón

El bufón es un arquetipo que se caracteriza por vivir el momento y disfrutar de la vida al máximo. Se ríe de las autoridades y de las personas que representan el poder, así como de aquellos que son más humildes o comunes. El bufón teme el aburrimiento y hará todo lo posible por evitarlo. Es conocido por su sarcasmo y su actitud frívola, ya que evita tomar las cosas en serio, incluso a sí mismo.

Este arquetipo no se toma casi nada en serio y enseña a los demás a relajarse y no preocuparse demasiado por las cosas. A menudo dice cosas que otras personas no se permitirían decir, ya que lo hace de manera sarcástica y humorística, lo que puede resultar en denuncias o burlas que podrían ser ofensivas si fueran expresadas por otros. El bufón forma parte de la categoría de "El Yo".

El viaje del héroe

El viaje del héroe es una estructura narrativa ampliamente utilizada en el cine, basada en el libro *"El héroe de las mil caras"* de Joseph Campbell, publicado en 1949. Esta estructura es circular o cíclica y utiliza arquetipos específicos para dar sentido a la historia y mantener el interés del público.

A diferencia de las estructuras lineales tradicionales, en el viaje del héroe, la historia sigue un ciclo que comienza en un punto de origen y luego se desarrolla cronológicamente a medida que el protagonista enfrenta una serie de desafíos y pruebas. Aunque la estructura es cíclica, al final, el protagonista regresa al punto de origen de manera transformada.

Esta estructura es una herramienta útil para escribir guiones, ya que proporciona un marco claro y efectivo para desarrollar personajes y tramas de manera coherente y atractiva para el público.

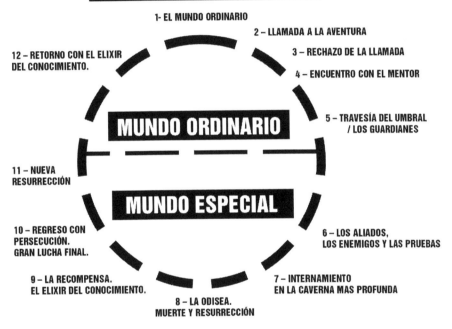

Viaje del Héroe propuesto por Campbell, Joseph (2001). «El héroe de las mil caras: Psicoanálisis del mito». México: Fondo de Cultura Económica. ISBN 968-16-0422-9.

1- El mundo ordinario

En el mundo ordinario es donde presentamos a nuestro héroe, mostramos su entorno y su personalidad. Buscamos que el espectador se identifique con el personaje. Dejamos claro el tono que manejaremos a lo largo de la historia, el género en que trabajaremos, si es un mundo ordinario, mágico etc. Nos sirve mostrar su entorno para crear empatía con sus amigos o familiares y para plantear el sacrificio que el personaje esta haciendo al dejar su mundo por un bien mayor.

2 – Llamada a la aventura

El llamado a la aventura es el momento en que un acontecimiento obliga al héroe a decidir si se enfrenta a una situación que debe solucionar. Este primer llamado puede ser por medio del diálogo o una situación que es ajena al personaje que lo hace dudar antes de lanzarse a la aventura. Este llamado puede ser decisión propia o por un tercero. Es importante que este llamado se plantee en los primeros 10 o 15 minutos de la película para despertar desde el principio el interés del espectador, si esto no se logra, la presentación de los personajes podría resultar aburrida.

3 – Rechazo de la llamada

E s cuando el héroe no tiene la seguridad o madurés para afrontar ese primer desafió, puede ser por temor, duda o arrogancia. El héroe esta en una zona de confort y de tranquilidad teme alterarla.

4 – Encuentro con el mentor

E s el encuentro que tiene el héroe con un personaje que lo orienta y lo logra convencer de afrontar ese miedo o de hacerle caer en cuenta que debe afrontar la situación. Puede ser de varias formás, que el mentor mencione explícitamente que debe aceptar su destino y afrontar el reto o simplemente puede caer en cuenta por alguna situación relacionada con el encuentro del mentor tras sus palabras.

5 – Travesía del umbral

E s el momento en que el héroe emprende el viaje y se enfrenta al primer obstáculo fuera de su habitad o mundo ordinario. A partir de ese momento no hay retorno. Ya el héroe tiene un compromiso a seguir adelante.

6 – Los aliados, los enemigos y las pruebas

A lo largo de su aventura el héroe se enfrentara a personajes desconocidos que podrán ser sus enemigos o aliados. Deberá superar nuevos obstáculos que le darán experiencia y sabiduría. Recibirá ayuda de sus aliados y más problemas de parte de sus enemigos.

7 – Internamiento en la caverna más profunda

El héroe sigue su camino enfrentando obstáculos, pero esta vez con enemigos más poderosos o difíciles, aprenderá de esas batallas e ira subiendo de nivel en cada encuentro. Es un proceso de adquisición de experiencia para el héroe.

8 – La odisea. Muerte y resurrección

Es una lucha que pone a prueba de forma completa al héroe y donde deberá demostrar todas sus capacidades hasta el momento, tanto físicas como mentales. Podrá ganarla o perderla. Estará cerca de la muerte.

9 – La recompensa . El elixir del conocimiento.

Luego de la lucha o el enfrentamiento anterior el héroe recibe una recompensa que lo hará más sabio, o fuerte. Si gana podrá ser una habilidad u objeto que les servirá para la batalla final. Si perdió la lucha anterior sera conocimiento y experiencia o una revelación que lo hace ser mejor.

10 – Regreso con persecución. Gran lucha final.

E s la camino de regreso que emprende el héroe al mundo ordinario pero esta vez con ese objeto o conocimiento de valor el cual deberá defender en una batalla final donde se resuelve el conflicto definitivamente.

11 – Nueva resurrección

E n este momento nuestro héroe enfrenta el desafió final y deberá demostrar su valentía y habilidades adquiridas en toda su aventura. Renace en este punto, siendo mejor de lo que fue al inicio de la aventura y listo para volver a su lugar de origen.

12 – Retorno con el elixir del conocimiento.

E l Héroe regresa a su mundo ordinario,a su comunidad con el logro, premio o conocimiento necesario por el cual emprendió el viaje previamente. Es el momento de celebración.

Formato de guion

El formato de guion tiene unas reglas para poder estimar y contabilizar el tiempo en pantalla.

Lo primero que debemos tener presente es la fuente y el tamaño de la letra. La fuente es *"Courrier"* y el tamaño 12 pts. Si respetamos el formato que veremos más adelante se estima que una página de guion equivaldría a un minuto de película en pantalla. Esto podrá depender de que tanta acción exista en la descripción de la escena. También debemos tener cuidado con las secuencias de montaje que en el guion podrían ser unas cuantas líneas, pero en pantalla equivalen a varios minutos y en producción a varios días de rodaje. Debemos ser conscientes de que cada imagen o acción descrita equivale a tiempo en pantalla y sin fijarnos solo en la regla de una página: un minuto.

Software de guion

Existen diferentes programas de guion, programas gratuitos de texto tipo **Word**® como **LibreOffice** , **Open Office**, el mismo **Word**® de **Microsoft**®, hasta los profesionales dedicados a escribir guion como **Final Draft**® y **Celtx**® que en su momento fueron gratuitos.

Particularmente recomiendo invertir en **Final Draft**®, ya que además de tener el guion en un formato correcto, podemos emitir reportes del mismo que nos sirven para el proceso de desarrollo y preproducción del proyecto de largometraje o cortometraje. Podremos saber que de forma automática qué actores tienen más escenas, más diálogos etc.

Final Draft®: https://amzn.to/2ARdQB7
Celtx®: https://www.Celtx®.com/

Ejemplo de formato de guion con *Final Draft*®:

INT. CASA DE ADRIAN.HABITACION - DAY

2010. Bogotá, Colombia. En una vieja casa de madera con las ventanas rotas y sin techo, ADRIAN (30), Delgado, alto, viste un traje de bio seguridad que le cubre toda la cara. Al fondo MARÍA (25) delgada, de tez blanca y pelo negro, sucia de barro y con rasguños, se cubre su cuerpo desnudo con una sabana blanca mientras llora. Adrian se acerca a María con un dispositivo en la mano que emite un SONIDO AGUDO INTERMITENTE.

 ADRIAN
 Tranquila vine a ayudarte...

María da un paso hacia donde Adrian. El SONIDO AGUDO se vuelve CONSTANTE. Adrian da un paso hacia atrás. María se rompe a llorar. Escuchamos el sonido de un VIDRIO ROMPERSE. Adrian voltea la mirada en dirección al sonido del VIDRIO, camina unos pasos en dirección a la puerta de la habitación. Su aparato se silencia. Adrian voltea la mirada en dirección a María la cual ya no esta en la habitación. Adrian esta solo en la habitación.

 FADE TO BLACK.

INT. CASA DE ADRIAN.HABITACION (FLASHBACK) - NIGHT

1990. La habitación esta con varias cajas de mudanza, el piso de madera esta cubierto de papel transparente y las paredes están a medio pintar de color verde claro. ADRIAN (10) con camiseta rayas rojas y blancas, shorts marrones y los ojos tapados por las manos de ISABEL (29) vestido blanco, pelo negro corto y tez blanca. Isabel detrás de Adrian.

 ADRIAN
 Mami ya! Quiero ver!

Isabel sonríe, destapa los ojos de Adrian. Adrian mira su alrededor.

 ADRIAN (CONT'D)
 Wao...

Isabel se acerca a una de las cajas y la revisa.

 ISABEL
 Cuando llegue tu papa la terminará
 de pintar y la podremos decorar
 como quieras.

 ADRIAN
 Puedo poner a las Tortugas Ninja en
 el techo?

Encabezado del escena

Aquí ya empezaremos a escribir nuestro guion. Lo primero que debemos hacer es aprender el formato de encabezado de la escena y que información debe tener. Tendremos:

INT. CASA DE ADRIÁN - DÍA

En este ejemplo desglosamos cada elemento. Tendríamos INT que se refiere a INTERIOR, a las escenas que transcurren bajo techo. Luego tenemos CASA DE ADRIÁN que se refiere a la locación donde ocurre la escena en la historia. Y por ultimo DIA. Que se refiere a si es DIA o NOCHE. Puede ser ATARDECER o AMANECER si es relevante en la escena.

Si nuestra escena ocurre afuera en la calle entonces usaremos la etiqueta EXT de EXTERIOR.

EXT. PARQUE -NOCHE

Si vemos el ejemplo de CASA DE ADRIÁN es poco específica, ya que la CASA DE ADRIÁN tiene muchos espacios como COCINA, SALA, HABITACIÓN, BAÑO, Etc. Así que lo correcto sería poner primero la locación seguida del área específica dentro de esa locación.

INT. CASA DE ADRIÁN. HABITACIÓN - DÍA

Ya con ese cambio sabríamos que la acción se desarrolla en la habitación de la CASA DE Adrián. Podríamos ser más específicos si la casa tiene varios personajes con varias habitaciones por ejemplo HABITACIÓN ADRIÁN o HABITACIÓN MARÍA. Mientras más claro sea el guion mejor.

INT. CASA DE ADRIÁN HABITACIÓN MARÍA - DÍA

Si nuestra escena es un *flashforward* o un *flashback* lo debemos anunciar en el encabezado y describirla en presente, no en pasado ni en futuro. Recuerden que siempre sera en presente por que es lo que la cámara ve y capta.

Ejemplo:

INT. VEHÍCULO ADRIÁN - NOCHE (FLASHBACK)

ENCABEZADO

```
INT. CASA DE ADRIAN.HABITACION - DAY
```
ACCIÓN
```
2010. Bogotá, Colombia. En una vieja casa de madera con las
ventanas rotas y sin techo, ADRIAN (30), Delgado, alto, viste
un traje de bio seguridad que le cubre toda la cara. Al fondo
MARÍA (25) delgada, de tez blanca y pelo negro, sucia de
barro y con rasguños, se cubre su cuerpo desnudo con una
sabana blanca mientras llora.  Adrian se acerca a María con
un dispositivo en la mano que emite un SONIDO AGUDO
INTERMITENTE.
```

PERSONAJE
```
                    ADRIAN
```
DIÁLOGO
```
Tranquila vine a ayudarte...
```

```
María da un paso hacia donde Adrian. El SONIDO AGUDO se
vuelve CONSTANTE. Adrian da un paso hacia atrás. María se
rompe a llorar. Escuchamos el sonido de un VIDRIO ROMPERSE.
Adrian voltea la mirada en dirección al sonido del VIDRIO,
camina unos pasos en dirección a la puerta de la habitación.
Su aparato se silencia. Adrian voltea la mirada en dirección
a María la cual ya no esta en la habitación. Adrian esta solo
en la habitación.
```

TRANSICIÓN
```
FADE TO BLACK.
```

Descripción de la escena / acción

La descripción de la escena es lo siguiente al encabezado y es allí donde explicaremos con detalle las acciones de los personajes en tiempo presente, ya que estamos escribiendo para lo que la cámara observa. Por ejemplo, en vez de poner "Adrián se acercará a María" escribiremos "Adrián se acerca a María". Ya que aunque el actor haga la acción en el futuro, en el guion tendremos lo que la cámara grabará en el presente. Se escribirá todo en tercera persona.

```
INT. CASA DE ADRIAN.HABITACION - DAY                    ACCIÓN
--------------------------------------------------
2010. Bogotá, Colombia. En una vieja casa de madera con las
ventanas rotas y sin techo, ADRIAN (30), Delgado, alto, viste
un traje de bio seguridad que le cubre toda la cara. Al fondo
MARÍA (25) delgada, de tez blanca y pelo negro, sucia de
barro y con rasguños, se cubre su cuerpo desnudo con una
sabana blanca mientras llora.  Adrian se acerca a María con
un dispositivo en la mano que emite un SONIDO AGUDO
INTERMITENTE.
--------------------------------------------------
                    ADRIAN
          Tranquila vine a ayudarte...

María da un paso hacia donde Adrian. El SONIDO AGUDO se
vuelve CONSTANTE. Adrian da un paso hacia atrás. María se
rompe a llorar. Escuchamos el sonido de un VIDRIO ROMPERSE.
Adrian voltea la mirada en dirección al sonido del VIDRIO,
camina unos pasos en dirección a la puerta de la habitación.
Su aparato se silencia. Adrian voltea la mirada en dirección
a María la cual ya no esta en la habitación. Adrian esta solo
en la habitación.

                              FADE TO BLACK.
```

Dependiendo del tipo de escena vamos a empezar la descripción de una forma u otra. Si es la primera escena del guion debemos empezar ubicando el tiempo donde ocurre la historia. Si ocurre en 1990 pondremos esa fecha. Si no ponemos fecha asumiremos que es en tiempo presente. Lo siguiente sería poner el espacio geográfico, el país, región, o planeta si ocurre fuera de la tierra.

Deberíamos empezar describiendo el espacio físico que rodea al personaje. La regla siempre es describir de lo más grande a lo más pequeño.

En este orden: Tiempo > Ubicación > Locación > Personaje > Vestuario.

Ejemplo: 1990. Colombia. Selva del Amazona. Adrián (y su descripción física y luego su vestimenta).

En la descripción daremos las acciones para que el actor las desarrolle, nunca escribiremos sobre emociones o pensamientos, es imposible que la cámara lo pueda captar. Tampoco daremos explicaciones sobre las motivaciones del personaje.

No haremos descripciones de este tipo:

~~"Adrián camina hacia su casa pensando en María".~~
~~"Adrián camina rápido porque va a llegar tarde a su cita con María".~~
~~"Adrián debe llegar temprano a su cita con María"~~

Tampoco usaremos recursos como metáforas.

~~"Adrián como caracol sin prisa"~~
~~"Adrián con una tormenta en sus ojos"~~

Siempre debe ser más simple y directo:

"Adrián camina hacia María".

Sin adornos y sin darle más vueltas, la cámara pueda captar como Adrián camina hacia María, pero no puede captar "una tormenta en los ojos de Adrián", solo captara sus ojos llorando. Así que lo correcto es lo simple y directo. "Adrián llora" o "Salen lagrimás de los ojos de Adrián".

La estructura de la escena.

Así como un guion tiene tres actos y sus respectivos puntos de giro entre esos actos, una escena también tiene una estructura propia que está ligada a lo que se quiere contar o mostrar en esa escena. Esta estructura nos ayuda a determinar si una escena es necesaria para la historia o si es supérflua.

A continuación, presento una serie de pautas para la estructura de una escena:

Objetivo de la escena: En esta etapa, nos preguntamos qué queremos comunicar en esa escena y cómo contribuirá al desarrollo de la historia. Cada escena debe hacer avanzar la trama, ya sea proporcionando información que permita al personaje principal progresar o presentando un obstáculo que deberá superar para adquirir una nueva habilidad.

Objetivo del personaje en la escena: En cada escena, el personaje principal debería tener un objetivo claro. Primero, identificamos quién es el personaje principal en esa escena en particular. Por ejemplo, el personaje principal podría ser el antagonista en esa escena, y su objetivo podría ser crear un obstáculo para el personaje principal de la historia. También podría ser un personaje secundario cuyo objetivo sea proporcionar información importante al personaje principal.

El conflicto: cada escena debe presentar un conflicto principal que debe resolverse. El personaje puede superar este conflicto o fallar en el intento. Generalmente, dividimos el conflicto en tres partes: el planteamiento, donde se establece lo que se interpone en el camino del personaje; el desarrollo, que abarca todo lo que sucede mientras el personaje lucha por alcanzar su objetivo; y el desenlace, donde sabremos si el personaje logró o no su cometido.

El resultado: Es una parte esencial de la estructura de la escena en una historia. Aquí es donde se resuelve el conflicto planteado en la escena y se obtiene un resultado que afecta el desarrollo de la trama. Este resultado puede tomar diversas formas, ya sea que el personaje logre superar un obstáculo y obtenga una ventaja, habilidad o conocimiento, o que falle y se vea obligado a enfrentar nuevas situaciones para avanzar en la historia.

Es importante que las escenas tengan un propósito claro y que contribuyan al avance de la historia de manera natural. De lo contrario, se corre el riesgo de incluir escenas que resulten innecesarias o que no tengan un impacto significativo en el desarrollo general de la trama.

En cuanto a la estructura de la escena, es fundamental que esta se desarrolle de manera coherente, con un planteamiento del conflicto, un desarrollo que muestre los esfuerzos del personaje por alcanzar su objetivo y un desenlace que revele el resultado de esos esfuerzos. Esta estructura proporciona un equilibrio adecuado en la narrativa y mantiene el interés del público.

Los personajes en la escena

Cuando introduces a un personaje por primera vez en la historia, es una práctica común escribir su nombre en mayúsculas para destacarlo. Luego, en las menciones subsiguientes dentro de la misma descripción o escena, puedes escribir el nombre del personaje con la inicial en mayúscula y las demás letras en minúscula. Esto facilita la identificación de los personajes y puede ser útil en casos de saltos temporales o *flashbacks* en la historia, donde un personaje puede aparecer en diferentes edades.

Un ejemplo de esta convención sería:

Adrián (30) - Introducción del personaje principal en mayúsculas.
Adrián se acerca a ISABEL, una amiga de toda la vida.
Es importante mantener esta consistencia en la presentación de los personajes para evitar confusiones en la narrativa.

```
INT. CASA DE ADRIAN.HABITACION (FLASHBACK) - NIGHT

1990. La habitación esta con varias cajas de mudanza, el piso
de madera esta cubierto de papel transparente y las paredes
están a medio pintar de color  verde claro.  ADRIAN (10) con
camiseta rayas rojas y blancas, shorts marrones y los ojos
tapados por las manos de ISABEL (29) vestido blanco, pelo
negro corto y tez blanca. Isabel detrás de Adrian.
```

En la escena pasada teníamos a Adrián y a María. En la primera, Adrián (30) y en esta segunda escena a Adrián (10). Así, en la historia, se refiere al mismo personaje con diferentes edades, serán diferentes actores, por lo tanto, al poner la edad tendremos la forma de identificar cuál es cuál.

Los diálogos.

A los diálogos les precede el personaje que los interpreta. Así que siempre veremos el nombre del personaje en mayúsculas centrado y en la siguiente línea el diálogo centrado en minúsculas, solo con la capitalización de las letras que inician la oración.

```
                    ADRIAN
           Tranquila vine a ayudarte...
```

Los diálogos deben hacer avanzar la acción. Se pueden usar para proporcionar información que tenga un impacto en la trama, revelando un nuevo obstáculo o guiando al personaje en una nueva búsqueda. También sirven como medio para desarrollar la relación entre dos personajes y mostrar al espectador su nivel de confianza o sus personalidades.

```
INT. CASA DE ADRIAN.HABITACION (FLASHBACK) - NIGHT

1990. La habitación esta con varias cajas de mudanza, el piso
de madera esta cubierto de papel transparente y las paredes
están a medio pintar de color  verde claro. ADRIAN (10) con
camiseta rayas rojas y blancas, shorts marrones y los ojos
tapados por las manos de ISABEL (29) vestido blanco, pelo
negro corto y tez blanca. Isabel detrás de Adrian.

                    ADRIAN
          Mami ya! Quiero ver!

Isabel sonríe, destapa los ojos de Adrian. Adrian mira su
alrededor.

                    ADRIAN (CONT'D)
          Wao...

Isabel se acerca a una de las cajas y la revisa.

                    ISABEL
          Cuando llegue tu papa la terminará
          de pintar y la podremos decorar
          como quieras.

                    ADRIAN
          Puedo poner a las Tortugas Ninja en
          el techo?
```

Por lo general, los diálogos van intercalados con acciones de
los personajes. Esto hace que la escena tenga acción y no sea
aburrida, ya que tener un personaje parado sin motivo
aparente, solo diciendo su diálogo, puede resultar muy teatral
o propio de una telenovela.

Si tenemos un personaje que dice su diálogo, luego realiza una
acción y después otro personaje habla, no deberíamos tener
ninguna duda. Pero si el mismo personaje habla, realiza una
acción y luego vuelve a hablar, podría surgir la duda de si se
debe repetir el encabezado del personaje en el diálogo. La
respuesta es sí, pero se le agrega a su nombre "(CONT'D)", que
significa "continuación".

```
                    ADRIAN
          Mami ya! Quiero ver!

Isabel sonríe, destapa los ojos de Adrian. Adrian mira su
alrededor.

                    ADRIAN (CONT'D)
          Wao...

Isabel se acerca a una de las cajas y la revisa.

                    ISABEL
          Cuando llegue tu papa la terminará
          de pintar y la podremos decorar
          como quieras.

                    ADRIAN
          Puedo poner a las Tortugas Ninja en
          el techo?
```

Las acotaciones

L as acotaciones son indicaciones o explicaciones de cómo nuestro personaje dice el diálogo. En el caso específico del guion, sirven para establecer la emoción del personaje y guiar al lector sobre cómo el actor expresará ese diálogo.

Solo usaremos las acotaciones cuando sea necesario; no las usaremos en cada diálogo. Si hay una acción acompañada del diálogo, la pondremos en la descripción, pero si esa acción está directamente relacionada con el diálogo, podríamos incluirla en una acotación.

```
                    ISABEL
          Deja de jugar videojuegos y sal a
          jugar con tu hermano.
```

ACOTACIÓN
```
                    ADRIAN
                (sarcásticamente)
          No quiero interrumpir el juego que
          mi hermano tiene con ese árbol...
```

Las transiciones

L as transiciones se utilizan para explicar cómo es el cambio de una escena a otra. Si no especificamos una transición, se entenderá que el cambio de escena es directo, mediante un corte. Es importante aclarar que el guionista no es la persona encargada de seleccionar las transiciones de la película. Solo podrá influir en estas transiciones si tienen una función dramática en la historia y afectan el rodaje. El director y el montajista son los responsables de decidir qué transiciones utilizar.

INT. CASA DE ADRIAN.HABITACION - DAY

2010. Bogotá, Colombia. En una vieja casa de madera con las ventanas rotas y sin techo, ADRIAN (30), Delgado, alto, viste un traje de bio seguridad que le cubre toda la cara. Al fondo MARÍA (25) delgada, de tez blanca y pelo negro, sucia de barro y con rasguños, se cubre su cuerpo desnudo con una sabana blanca mientras llora. Adrian se acerca a María con un dispositivo en la mano que emite un SONIDO AGUDO INTERMITENTE.

 ADRIAN
 Tranquila vine a ayudarte...

María da un paso hacia donde Adrian. El SONIDO AGUDO se vuelve CONSTANTE. Adrian da un paso hacia atrás. María se rompe a llorar. Escuchamos el sonido de un VIDRIO ROMPERSE. Adrian voltea la mirada en dirección al sonido del VIDRIO, camina unos pasos en dirección a la puerta de la habitación. Su aparato se silencia. Adrian voltea la mirada en dirección a María la cual ya no esta en la habitación. Adrian esta solo en la habitación.

TRANSICIÓN FADE TO BLACK.

Opciones de transiciones en *Final Draft*®

Continuación:

En las imágenes anteriores, podemos ver varias opciones de transiciones que solían usarse en el pasado y que ahora se aplican directamente en la sala de postproducción.

Recomiendo utilizar las siguientes transiciones, ya que afectan la filmación o tienen una función dramática:

MATCH-CUT TO: Este tipo de corte consiste en empatar un elemento de la escena A con la escena siguiente B. Por ejemplo, podríamos mostrar un disco girando y luego empatarlo con la rueda de un vehículo en movimiento en la siguiente escena.

INVISIBLE CUT / CORTE INVISIBLE: Esta transición implica crear un falso plano secuencia, como su nombre indica, con el objetivo de que no se note que existe una transición. Un ejemplo de este tipo de plano es cuando un personaje camina por la calle, pasa por detrás de un muro y luego se encuentra en otra ubicación. El personaje sale de la escena caminando y entra en la siguiente escena caminando en la misma dirección.

JUMP CUT: Esta transición implica cortar la imagen en el mismo plano para crear un efecto específico en el espectador, ya sea para indicar un salto en el tiempo o para transmitir una sensación de desesperación. El uso de esta técnica dependerá de cómo encaje en nuestra historia. Un ejemplo podría ser el siguiente: tenemos un plano general de un edificio con escaleras que tiene 10 pisos, y nuestro personaje debe bajar desde el piso 10 hasta el 1. En lugar de mostrar una secuencia larga de bajada, podríamos mostrar al personaje bajando del piso 10 al 9, luego del 5 al 4 y finalmente del 2 al 1, todo en el mismo plano general. Si esto tiene un propósito en nuestra historia, podríamos utilizarlo; de lo contrario, sería una decisión del director y el montajista.

SMASH CUT / CORTE EN LA ACCIÓN: Este es un corte brusco que interrumpe la acción de un personaje para pasar a la siguiente escena. Un ejemplo podría ser el siguiente: tenemos un personaje frente a una mujer, ambos con los ojos cerrados, preparándose para besarse, y antes del beso, hacemos un corte. El siguiente plano es de otra escena donde el personaje está en medio de una clase en la universidad y el profesor espera su respuesta.

FADE TO BLACK / FUNDIDO A NEGRO: Esta transición consiste en cambiar de la escena actual a una imagen en negro. Por lo general, esto se define en la postproducción, pero si tenemos una escena en la historia que requiere este recurso, podríamos incluirlo desde el guion. Por ejemplo, si tenemos a nuestro personaje acostado en su cama, mirando el techo de su habitación mientras escucha música, podríamos hacer una transición a una imagen en negro, como si el personaje cerrara los ojos. En este caso, el fundido a negro tendría una función dramática y tendría sentido incluirlo en el guion.

En cuanto a las otras transiciones, no las recomiendo de inmediato. Deberíamos analizar si son realmente necesarias, como **CUT TO**, que es un corte directo y suele utilizarse en la mayoría de las escenas. Las transiciones **FADE IN, OUT, TO, BACK TO** o **DISSOLVE TO** suelen definirse en la postproducción y son más propias del proceso de montaje. No recomendar su uso de entrada no significa que sea un error utilizarlas. Si están justificadas en la historia, pueden usarse.

¿Cuándo cambiar de escena?

Si cambiamos cualquier elemento del encabezado, cambiaremos de escena. Esto incluye cambios de interior a exterior, de locación o de personajes, lo cual nos llevará a una nueva escena. Sin embargo, existen excepciones a esta regla. Por ejemplo, si tenemos una escena donde nuestros personajes principales son seguidos por la cámara sin cortes y pasan de un espacio a otro, sin cambio de personajes, estaríamos en la misma escena.

Un plano secuencia corto puede tener diferentes espacios o locaciones, pero si sigue con los mismos personajes, entonces sigue siendo la misma escena.

Si quisiéramos escribir una película simulando un plano secuencia que dure toda la película como "1917" o *"Birdman"*, tendríamos que explicarlo. El guion de "1917" empieza con la siguiente frase:

"NOTA:
El siguiente guion ocurre en tiempo real y con excepción de un solo momento, es escrito y diseñado para ser una sola toma / plano secuencia."

Y usa encabezados de este tipo:

EXT. TRINCHERAS. CONTINUA

Toda la descripción y diálogos

INT. TÚNEL ALEMÁN. CONTINUA

Así que podemos escribir cualquier tipo de historia mientras expliquemos cuáles serán las reglas para que nuestro equipo de trabajo las pueda entender desde el principio.

Escribiendo el guion

A quí finaliza nuestra guía. Es el momento de comenzar a escribir el guion, así que les dejaré una serie de guías y ejercicios para que su viaje sea mucho más fácil. Lo más importante será aprender a escribir la idea, la sinopsis y el argumento.

El formato de guion lo proporciona el programa de forma automática, y con los elementos que vieron a lo largo del libro, no debería haber problema para entenderlos. El verdadero desafío es contar una historia bien elaborada, por eso enfocaré los ejercicios en lo que realmente importa: contar las historias de manera efectiva.

Ejercicio 1: Escribir la idea.

1. Piensa en un personaje (A) que tiene un deseo o un objetivo que quiere lograr.

2. Imagina un segundo personaje (B) que está decidido a evitar que el personaje (A) alcance su objetivo.

3. Describe por qué el personaje (A) está tan decidido a lograr su objetivo. ¿Qué lo motiva? ¿Cuál es su historia personal?

4. Explica por qué el personaje (B) está decidido a evitar que el personaje (A) alcance su objetivo. ¿Cuáles son sus motivaciones? ¿Qué está en juego para él?

5. Establece la época, el lugar y el entorno en el que se desarrolla la historia. ¿Es en el pasado, el presente o el futuro? ¿Dónde ocurren los eventos? ¿Cómo es ese lugar?

6. Describe qué desencadena el encuentro inicial entre el personaje (A) y el personaje (B).

7. Responde a las siguientes preguntas: ¿Qué desean ambos personajes? ¿Quiénes son exactamente? ¿Cómo interactúan entre sí? ¿Cuándo ocurren los eventos? ¿Dónde tiene lugar la historia? ¿Por qué están tan motivados para lograr o evitar ese objetivo?

Nota: el personaje A puede ser el antagonista o el protagonista/personaje principal. Si los alternas, verás cómo puedes obtener diferentes tipos de ideas. Puede que el personaje "bueno" quiera conseguir algo o que simplemente intente evitar lo que el personaje "malo" quiere hacer. Recuerden que no existen personajes 100% buenos ni malos; cada uno tiene sus propias razones para sus acciones, que pueden ser cuestionables desde un punto de vista moral o no.

Ejercicio 2: Escribir la sinopsis

Ahora procederemos a redactar la sinopsis. Si ya has completado el ejercicio 1, ya tienes una base. Solo necesitas expandir un poco más cada una de las respuestas, incorporando detalles como ubicaciones y nombres de los personajes, además de describir al personaje principal. La Sinopsis deberá ocupar aproximadamente media página.

Primero, escribe una sinopsis corta y permítele a alguien más leerla. Debe ser lo suficientemente clara como para que entiendan el conflicto. Si alguien te pregunta qué sucede, es posible que debas revisarla. Recuerda que debe responder a la pregunta "¿qué ocurre?"

Luego, escribe una sinopsis larga que no exceda las dos páginas como máximo.

Finalmente, crea una sinopsis comercial y compártela con personas externas. Observa si despierta su interés y si están ansiosas por saber más.

Ejercicio 3: Escribir la escaleta.

En este ejercicio, vamos a dividir tu guion en múltiplos de 10 para identificar los momentos importantes de la historia. Esto nos permitirá tener una visión general de la estructura y los puntos clave de la trama.

Crea una lista de números del 10 al 120 en incrementos de 10, de la siguiente manera:

10|20|30|40|50|60|70|80|90|100|110|120
||**|**|**|**|**|**|**|**|**|**|***|

Nuestro ejercicio consiste en nombrar cada uno de los |**| (asteríscos) con eventos importantes de nuestra historia.

Ejemplo:
 10 | 20 | 30 |
El encuentro | La despedida | El error |

A medida que asignes eventos a cada número, estarás creando una escaleta inicial de los momentos clave en tu película.

Nota: Recuerda que estos números son solo referencias y puedes ajustarlos según las necesidades de tu historia. Ejemplo:

Bloque 1 (0-10 minutos): Introducción del personaje principal.
Bloque 2 (10-20 minutos): Encuentro del personaje principal con un misterioso desconocido.
Bloque 3 (20-30 minutos): El personaje principal recibe una oferta tentadora.
Bloque 4 (30-40 minutos): El personaje principal toma una decisión importante.
Bloque 5 (40-50 minutos): Comienza a desarrollarse el conflicto principal.

Bloque 6 (50-60 minutos): El personaje principal enfrenta un obstáculo insuperable.

Bloque 7 (60-70 minutos): Momento de revelación: el villano es revelado.

Bloque 8 (70-80 minutos): El personaje principal encuentra un aliado inesperado.

Bloque 9 (80-90 minutos): La batalla final se acerca.

Bloque 10 (90-100 minutos): El personaje principal se enfrenta al villano.

Bloque 11 (100-110 minutos): Resolución del conflicto principal.

Bloque 12 (110-120 minutos): Conclusión y cierre de la película.

Ejercicio 4: El argumento

Escribir el argumento de la siguiente forma:

- Escribe el primer acto / planteamiento con:
 - Descripción de tu personaje.
 - Primer punto de giro
 - Final del primer acto

- Escribe el segundo acto / desarrollo con:
 - Escribe la primera pinza
 - Escribe el punto medio
 - Escribe la segunda pinza

- Final del segundo acto

- Escribe el tercer acto / resolución
 - Escribe el segundo punto de giro
 - Escribe el clímax
 - Escribe la resolución

Conclusión

Si ya has escrito tu argumento, solo tienes que comenzar a trasladar ese argumento junto con la escaleta al software de guion o a tu plantilla de LibreOffice o **Word**®. Si tenemos claro lo que sucede, entonces tenemos muchas probabilidades de tener una historia que se entienda.

Ningún libro de guion podrá enseñarte a escribir buenas historias, solo a escribirlas para que se entiendan. Dependerá de cada uno si sus ideas son ingeniosas u originales. A partir de este punto, me despido de ustedes y espero que puedan absorber y aprender cosas nuevas.

Los siguientes capítulos están enfocados en los guionistas/realizadores que tienen como objetivo rodar su propio guion y son más una serie de consejos sobre ese tema.

La primera película

E ste apartado está enfocado en los guionistas que también son realizadores, directores y productores, y que buscarán financiación para poder filmar el guion.

Cuando no tenemos una película estrenada, es más difícil conseguir financiación para la misma, ya que los inversionistas no confían en que puedas sacar adelante una película. Esa es la razón por la que no suelen dar dinero a personas desconocidas.

Existen concursos para poder autofinanciar nuestros proyectos, como los fondos como IBERMEDIA, que anualmente tienen categorías de guion, desarrollo y coproducción de largometrajes y documentales. Estos fondos otorgan un monto en efectivo y son un impulso para ir completando el dinero de la película. También los países que cuentan con ley de cine suelen contar con fondos estatales por Concurso, donde enviamos nuestro guion y el proyecto, y es evaluado por un jurado para ver si podemos ser ganadores de este estímulo económico.

Mi consejo es que concursen, ya que son estímulos económicos que nos sirven para poder hacer el proyecto. En mi caso, he ganado el fondo estatal de mi país en la Categoría de producción de largometrajes con un guion que yo escribí, así como el fondo de desarrollo de IBERMEDIA y el fondo de coproducción internacional de IBERMEDIA + distribución IBERMEDIA. Esta es una vía que tenemos para ir financiando los proyectos.

La otra vía que tenemos es el uso de la ley de cine del país donde vivimos. Generalmente, la ley de cine funciona de la siguiente forma: las empresas pagan impuestos anuales sobre la renta, y esa ley nos permite que nos den un porcentaje de esos impuestos para hacer cine. El gobierno le descontará esos impuestos a la empresa tal como si los hubiera pagado.

Y por último tienen la vía conseguir inversión con empresas privadas o inversores privados.

Cada uno de estos métodos de conseguir inversión sirve para determinados tipos de películas. Si optan por la vía de los fondos por concurso, los proyectos que suelen ser premiados con esos fondos son películas que tienen carácter de autor, de cine independiente y de temas no tan tocados en el cine comercial de entretenimiento.

Si van por la vía de la ley de cine, tienen la opción de tener el punto intermedio, donde podrán financiar proyectos de carácter comercial como comedias y de género, así como los proyectos más independientes de cien de autor.

Y en la tercera vía de financiación con inversión privada tendremos los proyectos más comerciales, películas familiares. Las comedias caben bien en ese grupo de clasificación A. Aclaro que esto dependerá del país y su cultura. Pero por lo general los inversores privados buscan llenar salas de cine y apuestan al género que más taquillas venda, por lo general es la comedia familiar.

Con el nacimiento de las nuevas tecnologías tenemos una cuarta, la vía, la del *crowdfunding* o Micromecenazgo, el cual consiste en financiar colectivamente un proyecto, normalmente *Online*. La forma de hacerlo es hacer una presentación del proyecto y subirlos las plataformas de *crowdfunding* donde podremos ofrecer premios o el mismo producto de la película *DVD* o *Blurays*, afiches, mercancía relacionada o la posibilidad de que las personas aparezcan en los créditos como productores asociados a cambio de donaciones.

Se crean paquetes que van aumentando el valor por apoyar el proyecto. Mientras más aporta una persona más premios o productos obtiene del proyecto. Estos premios son generados por la misma persona que hace la campaña, así que podemos ser creativos y tener incentivos para lograr ese apoyo.

¿Escribir lo que quieras sin pensar en presupuesto?

El consejo común de todos los profesores de guion es "escribir lo que quieras sin pensar en presupuesto". Esto es entendible si nuestro objetivo es solo escribir guiones en un país donde la gente tenga la cultura comprar guiones y producir cine en cantidad, donde están buscando esa película particular y con una mirada única sin que el dinero sea un obstáculo.

Es cierto que deberíamos escribir nuestras historias pensando en solo las historias y enfocándonos en contar buenas historias. Pero debemos ser realistas. En un país de Latinoamérica o tercermundista podríamos tener la mejor película de fantasía o de ciencia ficción, en el espacio, o en planetas desconocidos, pero la tendríamos en una mesa sin poder llevarla a la realidad, y eso puede terminar siendo frustrante para el guionista. Todo dependerá de nuestra industria, si es que existe en el país que vivimos.

Cine: ¿negocio o arte?

¿Queremos hacer arte y el dinero no importa? ¿Queremos hacer cine como negocio?

La pregunta de si el cine es un negocio o un arte es una cuestión fundamental que ha sido objeto de debate en la industria cinematográfica y entre los cineastas a lo largo de los años. No existe una única respuesta correcta, ya que el cine puede ser ambas cosas, y la perspectiva depende en gran medida de los objetivos y valores individuales de quienes están involucrados en él

Cine como arte:

- Para algunos cineastas, el cine es principalmente una forma de expresión artística. Su enfoque principal es contar historias, transmitir emociones y explorar temas profundos. En esta perspectiva, la calidad artística y la creatividad son prioritarias, y el dinero puede ser considerado un medio necesario pero no el objetivo principal.
- Estos cineastas pueden estar dispuestos a asumir riesgos creativos y financieros con el fin de llevar a cabo sus visiones artísticas, incluso si eso significa que su obra no sea necesariamente comercialmente exitosa.

Cine como negocio:

- Para otros, el cine es una industria y un negocio. Su objetivo principal es generar ganancias y asegurar que las películas sean rentables. En esta perspectiva, se busca satisfacer las demandas del mercado y alcanzar un retorno de inversión.

- Estos cineastas pueden estar más orientados hacia el éxito comercial, considerando factores como el público objetivo, las tendencias de mercado y las estrategias de marketing. El arte todavía es importante, pero se equilibra con la necesidad de generar ingresos.

Ambas perspectivas son válidas, y es importante respetar y valorar las elecciones individuales de quienes optan por involucrarse en la producción cinematográfica. En última instancia, el objetivo principal es esforzarnos por alcanzar la excelencia en nuestras creaciones. El debate entre lo artístico y lo comercial en el cine es una cuestión relevante y debemos abordarlo con un enfoque más preciso.

En lugar de utilizar términos como "cine comercial" o "cine de entretenimiento", es más apropiado clasificar las perspectivas como "cine como negocio" y "cine como arte". Esta distinción se justifica debido a que cada una de estas trayectorias demanda enfoques y recursos diferentes en la fase de desarrollo y producción de una película.

Lo que debería tener la primera película en un cine industrializado latino, como negocio.

Si analizamos las películas exitosas en taquilla podremos ver que usan una misma fórmula.

Actores o Artistas Conocidos / Figuras de Televisión
Temas Familiares / No polémicos
Géneros Clasificación A (Comedia / Infantiles)

El objetivo de estos productos cinematográficos es llevar la mayor cantidad de personas a las salas de cine. Así que con esos elementos logran tener más probabilidad de hacerlo y suele funcionar. Esto se podrá ir escalando a futuro logrando coproducciones con otros países donde se combinen actores o personalidades de diferentes territorios, despertando el interés por el público de ambos lugares. Si las personalidades son de fama mundial, entonces se abre la puerta en diferentes continentes.

¿Por qué los temas familiares? ¿No podrían hacer películas de acción o terror con esos mismos actores? La respuesta es sí, todo se podría, pero hay dos contras. Y como la fórmula debe tener la mayor cantidad de probabilidad para ser negocio, entonces no suelen saltarla. Si hacen una película de terror (sin desmeritar el género, al contrario, el cine de terror es lo que estoy haciendo) nos encontraríamos con el primer contra: los patrocinadores / inversionistas más grandes con productos pensados en el consumo familiar no querrían asociar su marca con violencia o un producto que no represente los valores que ellos como marca venden.

El segundo contra es por el mismo público: el género. Cuando tenemos una película para adultos los padres no pueden llevar a sus hijos a la sala de cine. Estaríamos limitando la posibilidad del negocio ya que un adulto puede ir con su pareja y tendríamos solo 2 entradas.

Si la película es familiar tendríamos el doble. También el público que frecuenta en su mayoría las salas de cien son los adolescentes, ya que los adultos están cansados de trabajar o la universidad y solo suelen ir los fines de semana. Los adolescentes frecuentan también los días de semana no solo los fines de semana cuando es el punto mas alto de asistencia de la semana en las salas de cine.

¿Por qué usan los mismos actores? ¿Por qué no le dan la oportunidad a los nuevos actores?

La respuesta es parte de entender la fórmula del negocio. Si usan actores nuevos o desconocidos. Dándoles esa famosa oportunidad de poder hacer cine entonces el negocio no tendría su formular ganadora. De la misma forma los actores nuevos tienen una mayor posibilidad de darse a conocer estando en proyectos artísticos hasta que los productores de cine de los proyectos mas comerciales (como negociantes) los vean como parte de la formula.

Lo que debería tener la primera película en un cine sin industria

Cuando se trata de crear la primera película en un contexto carente de una industria cinematográfica establecida, es importante no limitar la creatividad del guionista. La recomendación es que escriban el guion que deseen y luego se preocupen por encontrar financiamiento. No obstante, la realidad es que si tu película incorpora ciertos elementos que mencionaré a continuación, será más factible llevarla a cabo sin necesidad de contar con contactos o experiencia previa. Por lo tanto, mientras seas solo guionista, puedes escribir el guion sin preocuparte por el presupuesto. Sin embargo, si eres un realizador que también escribe el guion para filmar, debes tener en cuenta estos aspectos.

Mi recomendación es la siguiente:

Pocas locaciones en la historia.
Pocos personajes.
Tratar temas que manejes y conozcas a fondo.
Elegir géneros cinematográficos coherentes con el contexto del país y el presupuesto disponible. Hacer una película de ciencia ficción o fantasía en Latinoamérica no es imposible, pero puede ser difícil y costoso.
Infundir tu perspectiva personal como autor. La historia debe ser única y reflejar tu voz creativa.
En concursos y competencias, busca proyectos que ofrezcan narrativas distintivas y que aborden temas que no se suelen explorar en el cine familiar de entretenimiento.
Los proyectos que destacan y preservan la cultura de una región suelen recibir una valoración positiva.
La simplicidad es una ventaja. No es necesario saturar el guion con elementos grandiosos; lo importante es que la historia se cuente de manera clara y comprensible.

Elementos para tener un producto comercial desde el guion

Existen elementos clave en las películas comerciales latinas que se originan en el guion. Estas películas se caracterizan por abordar temas e historias aptas para todo público, con calificaciones de clasificación A.

La edad de los personajes desempeña un papel importante, ya que comercialmente los adolescentes suelen sentirse más identificados con personajes de su misma edad. La audiencia del cine abarca desde niños que asisten con sus padres hasta adolescentes que acuden con amigos. Según las estadísticas, una vez que las personas se establecen en relaciones o carreras, disminuye su asistencia al cine.

El *"Product Placement"* es otro aspecto a considerar. Consiste en la integración de publicidad dentro de una escena de la historia. Si pensamos en cómo incorporar marcas de manera orgánica desde el guion, los espectadores lo agradecerán y podremos promocionar el producto de manera más efectiva. Los espectadores suelen despreciar cuando una marca se presenta de forma forzada, ya que no encaja de manera natural en la trama. Podemos idear escenas en las que se consuma el producto o en locaciones que permitan mostrarlo de manera relevante para la narrativa, como en el caso de "Náufrago" / *"Cast Away"*, donde la pelota de Wilson se convierte en un personaje. Si logramos conectar un elemento publicitario con un elemento orgánico de la película, estaremos creando un exitoso *product placement*.

Consejos Finales

Piensa en la película que te gustaría ver en una pantalla, sin importar si encaja en la fórmula o en la dinámica del cine como negocio. Luego, busca la manera de mejorarlo y, con estos elementos, contar una buena historia sin caer en lo superficial. Es posible. No es lo más fácil, pero lograrías una película de calidad que podría ser taquillera. Si en el país donde vives tienes la posibilidad de trabajar en diferentes géneros, puedes experimentar.

Escribir y reescribir. Ese es el mejor consejo que puedo ofrecerte. Así como un guitarrista aprende a tocar practicando, cometiendo errores y volviendo a intentarlo, así se aprende a escribir un guion. Normalmente, los guiones pasan por varias re-escrituras, con muchos cambios, y comienzan de una manera y terminan de otra con muchas mejoras. Antes de empezar a escribir el guion, debes estar satisfecho con tu argumento, ya que no se mejora en el guion, se mejora en el argumento. Así que trata de enfocarte en la estructura del mismo antes de pasar al proceso de escritura del guion.

Puedes encontrar información nueva y actualizada en:

Youtube:
http://www.youtube.com/c/AdrianPucheuFilms

Instagram:
https://www.instagram.com/adrianpucheu/

Web Oficial:
https://www.adrianpucheu.com

Bibliografía

Campbell, Joseph (2001). «El héroe de las mil caras: Psicoanálisis del mito». México: Fondo de Cultura Económica. ISBN 968-16-0422-9.

Jung, C. G. (1991). The archetypes and the collective unconscious. Routledge. ISBN 9780415058445

Syd Field (1979) Título Original : The Screenwriter's Workbook , 1979, 1984 ,1995 Plot Ediciones, S.A. ISBN : 84-86702-28-3

https://creamundi.es/la-estructura-del-viaje-del-heroe/

https://www.teatralizarte.com.ar/07-DRAMATURGIA/07-01-ESTRUCTURA/lostiposdeconflictos/lostiposdeconflictos.htm

https://www.tallerdeescritores.com/el-logline

https://creamundi.es/diferencias-entre-logline-story-line-sinopsis-y-tagline/

https://blog.taiarts.com/guion-sin-acento-guion-cinematografico-iii-la-estructura/#gref

https://medium.com/@Mise_en_sceneHV/sobre-las-estructuras-narrativas-en-el-relato-cinematogr%C3%A1fico-146dcbd9c982

https://cursosdeguion.com/118-utilizar-las-elipsis-guion/

http://diposit.ub.edu/dspace/bitstream/2445/103313/1/TFM%20Martin%20Franco.pdf

https://www.shiftelearning.com/blogshift/curso-elearning-tecnica-brechtiana

https://dianapmorales.com/2018/02/blog/estructuras-no-lineales-no-cronologicas-para-tu-relato-o-novela-libros-para-aprender-a-escribir-6/

https://www.excentrya.es/subtramas/

https://www.literautas.com/es/blog/post-4001/deus-ex-machina-que-es-y-como-evitarlo/

https://definicion.de/antiheroe/

http://aquemarropa.es/principal.html

http://www.abcguionistas.com/novel/terminologia.php

https://cursosdeguion.com/151-que-hace-el-heroe-en-el-viaje-del-heroe/

https://etimologia.com/heroe/

http://alcazaba.unex.es/asg/500359/
GUION_CONSTRUCCION_DEL_PERSONAJE_JPATRICIOPEREZ.pdf

https://aprendercine.com/arquetipos-de-jung-escribir-personajes/

https://cursosdeguion.com/98-utilizar-los-arquetipos-personalidad-guion-1a-parte/

https://es.wikipedia.org/wiki/Actor_secundario

https://www.makinglovemarks.es/blog/arquetipos-de-personalidad-de-marca/

https://concepto.de/personaje/

https://clubdeescritura.com/el-principio-del-fin-extracto/?
gclid=CjwKCAjwh472BRAGEiwAvHVfGtdS8DisVoZxhC-
YZiPiE5IeArTzyGqPFvi6F92urZWNVY5WZ37X8xoCdjAQAvD_BwE

https://creamundi.es/los-tres-tipos-de-tramas-de-peliculas-segun-robert-mckee/

https://es.wikipedia.org/wiki/Composici%C3%B3n_del_guion#La_forma_y_la_trama

http://mesadeguion.blogspot.com/2012/01/el-viaje-del-heroe.html

https://anabolox.com/blog/2015/01/26/estructura-de-la-escena/

https://cursosdeguion.com/57-plot-point-nudo-la-trama/

https://objetosdeaprendizaje.com/lms/mod/page/view.php?id=458

https://www.finaldraft.com/blog/2017/06/13/transitions-cut-not-cut/

https://aprendercine.com/tecnicas-de-montaje-cinematografico-corte-y-transicion/

Made in the USA
Columbia, SC
03 May 2024

34886389R00063